KB187394

美術技法 [11]

수채화 테크닉
-인물화편-

미술도서편찬연구회 편

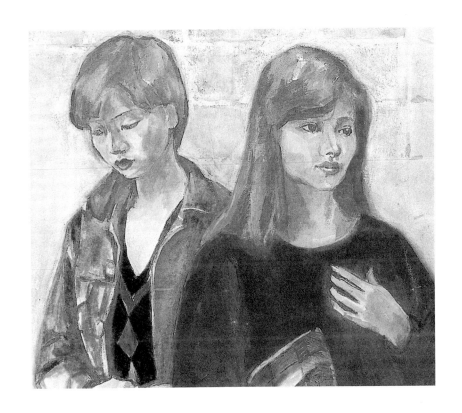

도서출판 우림

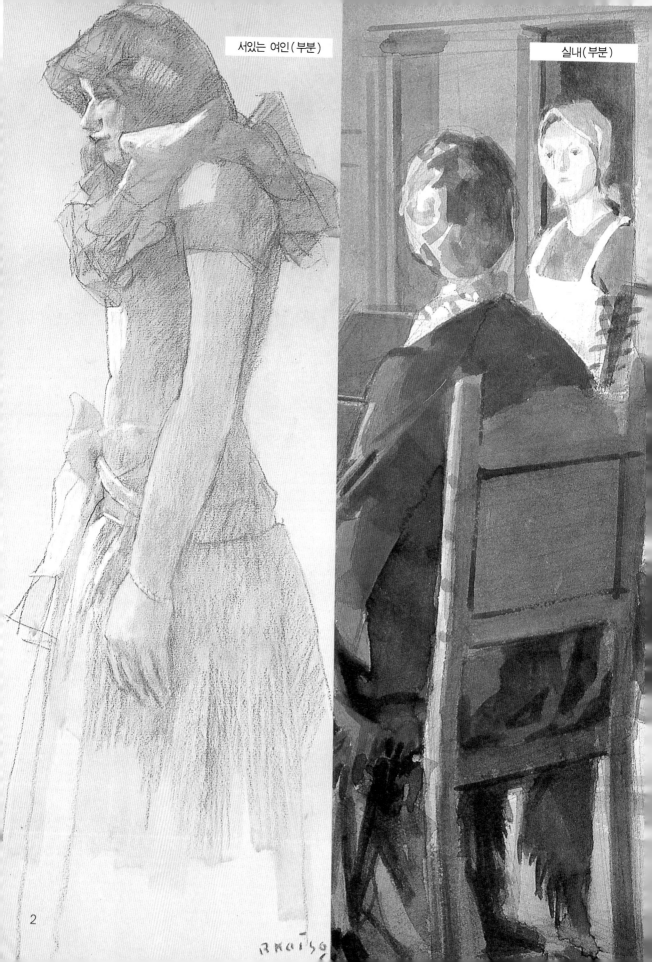

서있는 여인(부분)

실내(부분)

2

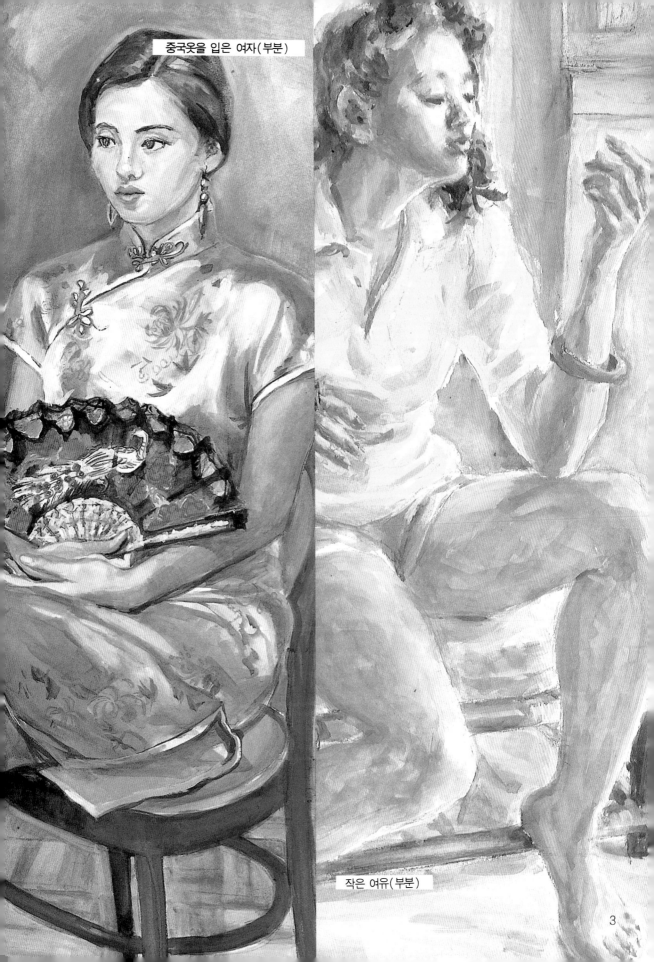

중국옷을 입은 여자(부분)

작은 여유(부분)

3

이 책의 특징과 사용법

인물을 그릴 때의 포인트를 상세히 해설

인물은 꼭 그려보고 싶은 주제의 한가지이다. 가족이나 친구를 모델로 하여 자기 솜씨를 시험해 보자. 인물화는 친근한 사람의 귀중한 기록이기도 하며, 정물화나 풍경화하고는 한 차원 다른 맛이 있다.

이 책에서는 수채화로써 인물을 그릴 때, 누구나가 짚고 넘어가야 할 중요한 점을 상세하게 설명했다. 피부를 표현하는 법, 얼굴 표정을 살리는 법, 머리나 손을 그리는 법, 의복의 주름이나 질감을 나타내는 법 등 인물화의 중요점을 자세히 나타냈다. 또 인체데생에 대해서도 기초부터 배우도록 자세히 설명했다.

풍부한 컬러 사진으로써 이해하기가 쉬운 작품 예

그리는 방법을 풍부한 컬러 사진으로서 천천히 이해하기 쉽게 소개했다. 사진과 해설을 쫓아가 보면 제작의 모든 것을 이해할 수 있다. 화가들이 보여주는 여러가지 기교는 초보자는 물론 상급자에게 있어서도 놀라운 발견이 될 것이다.

수채화 · 인물편

수채화의 매력과 인물표현

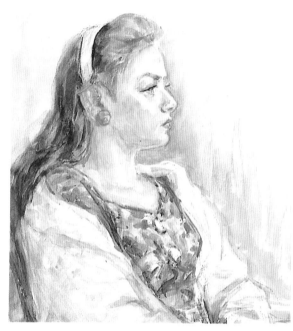

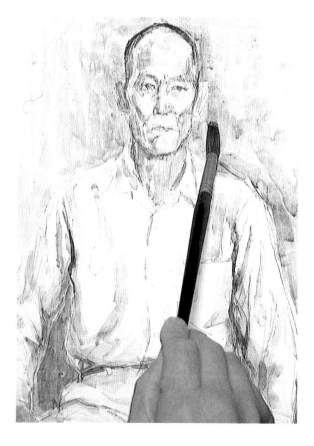

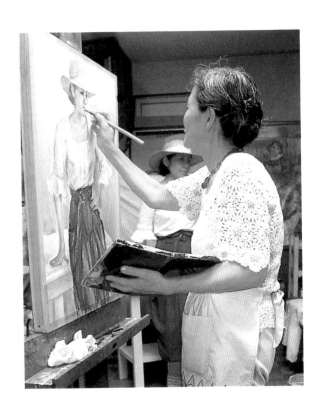

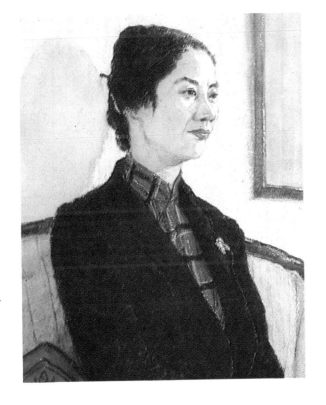

인물을 그리는 기초지식

수채화의 매력과
인물표현

A 얼굴을 그린다.
B 피부색을 그린다.
C 모발을 그린다.
D 손을 그린다.
E 의복을 그린다.

1 수채화 용구

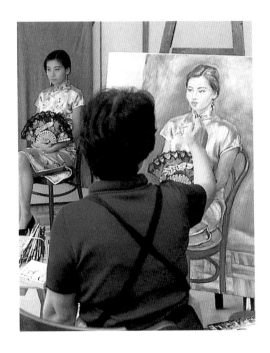

● **투명수채화 물감**

바탕이 비쳐 보이는 투명감
있는 물감

● **불투명수채화 물감 (과쉬)**

바탕을 덧씌워버리는 불투명 물감.
두텁게 채색하는 데에 적당하다.

● **아크릴 그림 물감**

물에 녹여 사용하는 물감.
마르면 물에 녹지 않는다.

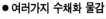

● **여러가지 수채화 물감**

아크릴 물감

투명수채화

holbein gouache

과쉬

투명 수채화, 과쉬, 아크릴 물감 등 12색에서부터 30색 정도의 세트가 있다. 투명수채화, 과쉬에서는 고체형 세트도 있다.

투명수채화의 여러가지 표현

● 겹칠-밑색이 투명하게 보인다.

미묘하고 깊은 색조를
살려내는 투명수채화
특유의 표현.

위로 겹칠할 때, 밑에 칠한 물감이 문지르지
않도록 나타낸다. 밑에 칠해진 물감을
문지르듯이 해놓
으면 색이 용해되
어 더럽혀진다.

밑색을 문지르지 않는다.

밑색을 문질렀다.

● 윤곽을 번지지 않게 그린다.

먼저 채색한 색이 완전히 마
른 뒤에 그린다. 윤곽부분에 흰
바탕을 살리는 것도 좋은 일
이다.

마르고나서 채색한다.

● 머리의 검정이나 회색에 색감을 살린다.

보색끼리는 혼합한 회색에서는 흰색과 검정
으로써 만든 회색보다도 풍부한 색감과 투명
감이 있다.

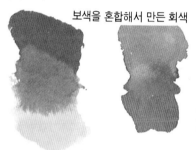

보색을 혼합해서 만든 회색

흰색과 검정으로써
만든 회색

● 아름답게 뒤흘림을 만든다.

물을 먹인 효과로써 서서히 흘려 그린다.

● 여백을 살린다.

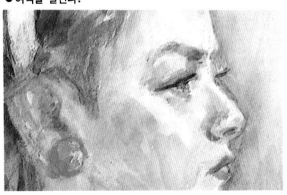

하일라이트 부분은 종이에 채색하여 남은 여백을 이용한다.

● 물감

기본은 12색에서부터 출발한다

여러 메이커에서 12색 세트가 발매되어지고 있다. 처음에는 이것저것 색을 늘릴게 아니라 기본인 12색에서 출발한다.

새로운 색은 혼색해서 만들어낼 수가 있으며 색의 폭도 넓어진다. 혼색은 색감의 연습 과정이기도 하다. 12색 세트를 사용했으면 혼색하기 어려운 색이나 자기가 잘 쓰는 색의 계열 등을 조금씩 늘려가면 좋다.

색은 메이커에 따라 다르다

같은 색명인 물감이라도 메이커에 따라 그 색감은 상당히 다르다. 각 메이커의 색을 비교하여 자기가 좋아하는 색을 조합해가는 것도 좋을 것이다.

● 파레트

파레트는 커다란 것을 선택한다. 색을 혼합할 공간이 많아 여유있게 혼색할 수 있다. 인물을 그리는 등 야외로 나가지 않는 경우라면 커다란 파레트쪽이 좋다.

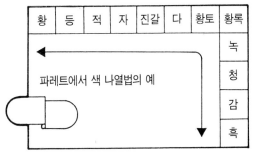

황	등	적	자	진갈	다	황토	황록
							녹
							청
							감
							흑

파레트에서 색 나열법의 예

밝은 순서나 색이 가까운 순서로 보기 쉽게 나열한다.

색이 가까운 것끼리를 나열해 간다. 만일 서로 마주하는 색들이 섞이더라도 혼탁해지지 않도록 하기 위해서다.

투명수채화 물감을 쓰고 남았을 경우 파레트 각 칸 안의 물감을 드라이어로 말린다. 다음에 사용할 때 물로 쉽게 녹일 수가 있다.

과쉬(불투명수채화 물감)는 사용할 양만큼만 파레트에 짠다. 건조하면 사용하기 힘들어지므로 주의한다.

● 종이

종이결에는 거친것 · 중간것 · 고운것이 있는데 물감이 먹는 상태가 서로 다르다. 또 수채화 용지 구석에는 희미하게 문자가 들어 있다. 이것을 워터마크라 하여 문자가 올바르게 읽혀지는 쪽이 겉이 된다.

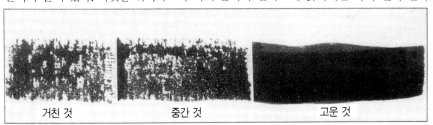

거친 것　　　　중간 것　　　　고운 것

MO지의 워터마크

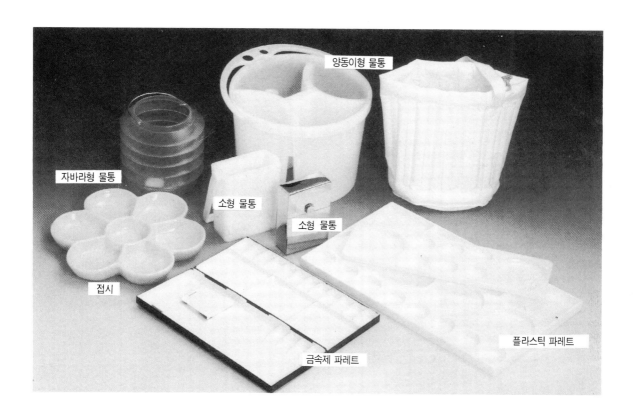

양동이형 물통

자바라형 물통

소형 물통

소형 물통

접시

금속제 파레트

플라스틱 파레트

●붓

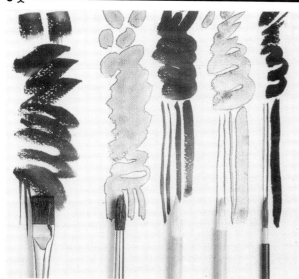

왼쪽에서부터 평붓, 둥근붓, 동양화용 붓, 동양화용 붓,
동양화용 붓

수채화는 붓터치가 분명하게 남으므로 좋은 붓을
사용해야 한다. 붓은 끝이 가지런하고 풍성한 것을
선택한다.
발은 세이블이 최고급이지만 일반적으로는 말의
털을 사용한 붓이 많다. 나일론을 가공해서 세이블
에 가깝게 한 리세이블도 있다. 붓끝 모양으로써
평붓과 둥근붓이 있는데, 굵기가 서로 다른 것으로
5~6개는 갖고 있도록 한다. 오른쪽의 세개는 동양
화용 붓, 가는 것이나 굵은 것 모두 마음대로 그릴
수가 있어 편리하다. 수채화에서도 사용해 보고싶
은 붓이다.

2 수채화의 매력

수채화는 화재의 취급법이 간단해서 물만 있으면 어디서든 부담없이 그릴 수가 있다. 동시에 수채화는 표현의 폭이 넓다. 담채화처럼 엷고 깨끗한 표현에서부터 과쉬를 사용, 유화에 가까운 중후한 화면까지 만들어낼 수가 있다.

이러한 경쾌함과 표현의 깊이를 합쳐 만들어진 것이 수채화의 매력이다. 또 수채화는 펜, 파스텔, 아크릴 물감 등 기타 화재를 섞어 사용할 수가 있는 것도 매력이다.

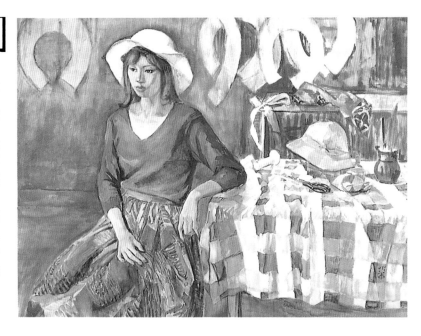

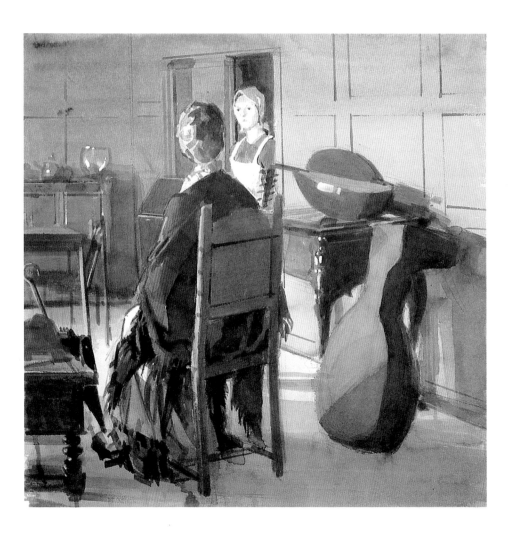

대나무펜, 수채화

2 수채화의 매력 — 해설

붓에 물을 먹이는 방법이나 색을 겹치게 하는 방법으로써 독특한 아름다움을 지닌 수채화의 매력을 작품예로서 알아보자.

1. 투명수채화의 기법

밑색이나 종이 바닥이 투명하게 보인다. 이 투명감 있는 폭넓은 표현은 수채화 특유의 것이다.

2. 표현

수채화에서도 색을 겹칠함으로써 중후한 느낌을 살려낼 수 있다. 유화처럼 두터워지지 않으며, 수채화의 산뜻함이 남는다.

● 수채화 물감의 특징

투명수채화는 중색의 효과를 살린다.

투명수채화는 밑색이 비쳐 보인다. 이 때문에 밑색과의 겹쳐짐으로써 생겨나는 색을 생각, 위에 둘 색을 결정한다. 주제는 옥색으로 색이 변해 보이는 중국옷. 황토색으로써 그린 무늬 위로 투명색을 겹침으로써 밑색이 비쳐 보이는 효과를 살렸다.

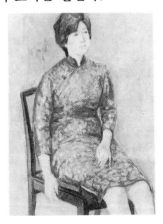

과쉬는 파레트에서 색을 만든다.

과쉬는 밑색을 감추는 힘이 강하므로 투명수채화같은 겹칠은 효과가 나오지 않는다. 과쉬는 미리 칠하고 싶은 색을 파레트상에 만들어 둔다. 위에서부터 차례로 칠하여도 색이 탁해지지 않는 장점이 있다.

3. 담채화의 표현

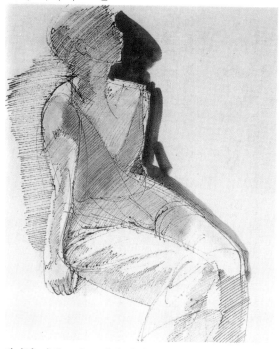

생기찬 터치로서 그때의 인상을 재빨리 색으로 반영해 내는 것도 수채화의 매력이다. 담채화의 표현에서는 그리고 있을 때의 현장감이 그대로 전해져 온다.

4. 아크릴 물감과의 혼합 기법

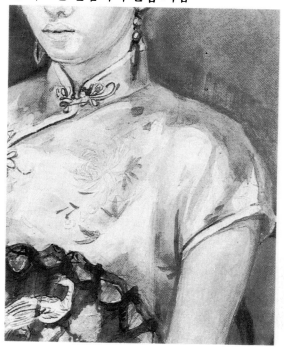

중국옷의 광택을 표현하는 데에 아크릴 물감인 WHITE 를 사용했다. 마무리할 때 아크릴 물감으로 풍만한 표정 을 가하면 수채화 표현의 폭이 넓어진다.

아크릴 물감을 마무리에서 사용

아크릴 물감은 물로 녹일 수가 있으므로 수채화 물감과 함께 사용한다. 사용법도 베일 같이 투명하게 칠하는 법에서부터, 유화 물감 같은 두터운 질감을 나타내는 것까지 변화가 풍부하며 건조도 빠르다. 그러나 건조한 다음은 물을 흡수하니까 아크릴 물감 위에 수채화를 겹칠하는 것은 피하도록 한다. 또 물로 씻어서 수정할 수는 없으므로 마무리할 때 사용하는 것이 좋다.

● 투명수채화의 혼색은 최소한으로

투명수채화는 혼색하면 선명함을 잃게된다. 혼색한 색을 위에 겹칠하면 발색이 나빠진다. 파레트에서의 혼색은 최소한으로 하여 선명한 색을 겹칠하면 아름답게 발색 된 작품으로 마무리할 수 있다.

● 과쉬는 물로서 별로 엷어지지 않는다.

과쉬를 투명수채화처럼 엷게 사용하면 밑색을 감추는 힘이 약해져 그 특징을 잃게 된다. 과쉬는 튜브에서 짜 낸대로든가 약간 물을 머금게 한 정도로써 사용할 것.

3 인물을 그리는 순서

수채화에는 중간에 수정하기가 어렵다. 그렇기 때문에 처음에
데생할 때 주의해야 한다.

1. 데생

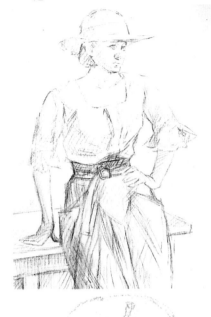

2. 옅은 색으로 바탕색을 표현한다.

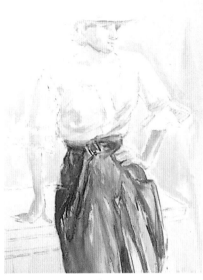

3. 색을 겹칠하여 형태를 그린다.

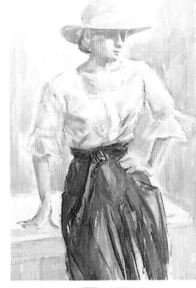

● 종이의 종류와 발색의 차이

아르슈. 가장 두터운 종이결이
거칠다. 발색은 좋음.

퍼브리아노. 두텁다. 발색이 좋다.

워트슨. 색을 채색하기 어렵다.

4. 표현

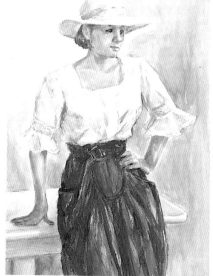

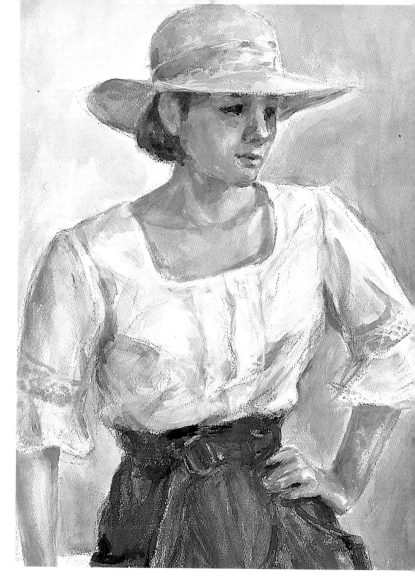

M.O. 씻어내면 색이 지워진다.

M.O. 정확한 발색

마메이드. 씻어내면 색이 잘 지워진다.

1. 데생

처음에는 모델에게 다양한 포즈를 취하게 하여 몇번이고 데생해 본다. 이것은 신체 구조를 파악하기 위해 필요한 작업이다. 막연히 데생할 게 아니라 의상 안의 인체가 어떤 형태로 되어 있는지를 관찰하면서 그려간다. 이 경우 본 제작과 같은 크기의 화면에서 행하면 데생도 정확해져 다음 단계로 들어가기가 쉽다.

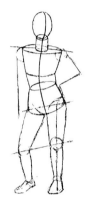

인체를 커다란 덩어리로써 포착, 몸 전체의 자연스런 관계를 표현한다 (P116참조).

2. 엷은 색으로 바탕색을 표현한다.

수채화에서는 한번 짙은 색을 칠해버리면 원래대로 되돌리기 위한 수정이 불가능하다. 짙은 색을 사용하지 말고 엷게 혼합한 색으로써 바탕색칠을 한다. 우선 전체의 대략적인 색 배분을 결정한다. 인물만이 아니라 배경을 포함한 색, 계획을 세우는게 필요하다. 이 배분계획에 의해 화면 전체에 엷은 색을 입힌다. 바탕색이 다음에 색을 겹칠할 경우 부분과 부분을 연결하는 색이 되므로 화면 전체에 색을 배치하도록 한다. 또 바탕색이라고는 해도 밝은 부분은 백지인채 남겨 두거나, 명암을 넣거나 해서 입체감이나 원근감을 포착하는 것이 중요하다.

포즈를 결정하는 법

모델의 포즈를 결정하기란 상당히 어렵다. 평소부터 사람들의 자세를 잘 관찰하여 마음에 드는 포즈를 발견하기 바란다. 일상 속에서 찾아낸 포즈에서는 무리가 없다. 또 화집 등을 참고로 해서 결정하는 것도 공부가 된다.

기본적인 자세부터 서서히 변화를 준다

갑자기 동작이 있는 포즈를 만드는 것은 피하도록 우선 똑바로 앉은(선)자세를 기본으로 서서히 목을 움직이거나 손의 위치를 바꿔 주거나 하여 포즈를 결정해 간다. 무리한 포즈는 형태가 금방 변해버린다. 모델이 된 사람이 피곤해져서 계속할 수 없을 만한 포즈는 피한다. 모델과 그리는 사람의 협력으로서 좋은 그림이 나오게 된다는 걸 잊지 말아야한다.

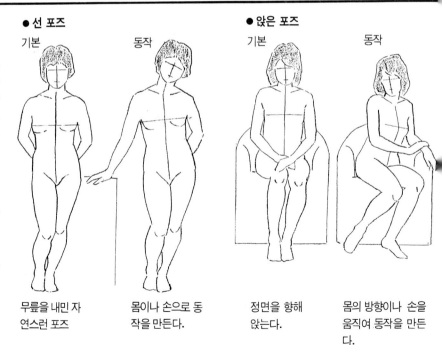

●선 포즈

기본

동작

무릎을 내민 자연스런 포즈

몸이나 손으로 동작을 만든다.

●앉은 포즈

기본

동작

정면을 향해 앉는다.

몸의 방향이나 손을 움직여 동작을 만든다.

3. 색을 겹칠해 형태를 그린다.

엷은 색을 채색하여 전체를 확인한 후 색을 겹칠하여 각 형태를 확실히 해간다. 이 단계에서는 아직 세부에 얽매이지 말고, 커다란 덩어리로써 형태를 포착하도록 마음먹는다. 또 인물과 배경을 동시에 그려나가 화면의 균형을 취해간다. 인물만, 배경만 따로따로 그려서는 서로 관련이 없는 정리되지 못한 화면이 되므로 주의할 것.

4. 표현

대략의 형태를 완성했으면 각 부분의 질의 차이를 구분해 그린다. 터치로써 변화를 주거나, 투명한 색과 불투명한 색을 가려 쓰거나 하여 그리는 방법을 공부한다. 피부색의 명암에 의한 차, 의복의 질감이나 주름에 주의한다. 배경도 인물과의 관계로써 변화를 만들어 간다. 특히 그 부분만을 그릴게 아니라, 화면의 다른 부분과의 차이를 내도록 주의한다.

순서의 중요점

- 색을 혼합하지 않는다.
- 밑색이 마른 다음 색을 겹칠한다.
- 중간 색을 먼저 채색한다.
- 형태를 따라 붓을 움직여 간다.
- 동색계로써 그늘을 표현.
- 그늘로 느낀 색을 채색하고, 색감을 풍부하게 한다.

● **몸의 방향과 시선**

몸의 방향과 시선의 방향은 포즈를 결정할 경우 매우 중요하다. 몸과 시선이 같은 방향이면 정지한 인상을 주고 몸과 시선의 방향에 변화를 주면 동작이 살아난다. 몸의 방향이나 시선의 방향을 바꾸는 것은 모델에게도 부담이 적으므로 한번 시험해 보도록 하자.

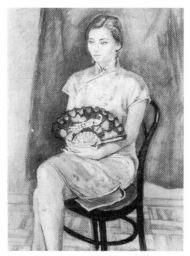

몸과 시선이 같은 방향을 향하면 조용한 인상을 준다. 부채를 강조하였다.

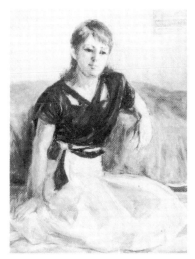

약간 비스듬한 시선으로서 부드러운 표정이 된다.

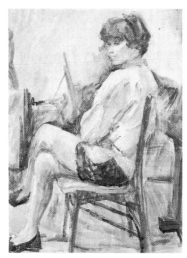

몸과 시선의 방향에 크게 변화를 주어 동작을 살린다.

4 인물의 수채화 표현 A 얼굴 (눈 · 코 · 입)을 그린다

● 얼굴 형을 포착한다.

1. 대략적인 톤의 차이로 포착한다.

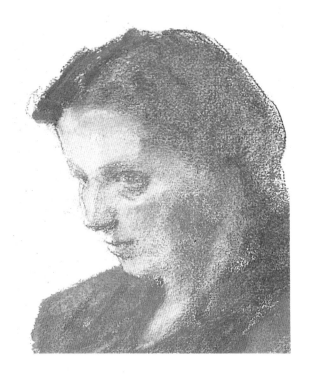

2. 터치로 포착하여 형태를 그린다.

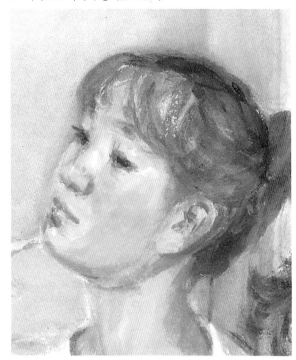

3. 종이의 백지를 살려서 그린다.

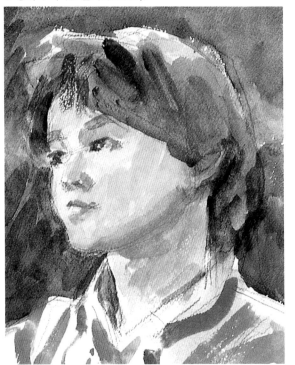

4. 하일라이트를 남기고 채색한다.

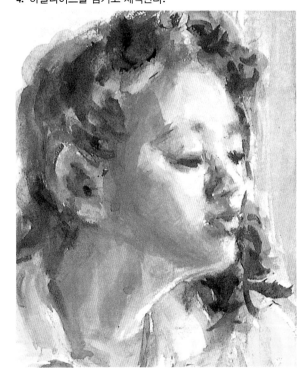

● 눈 · 코 · 입의 표현 —————————————

세밀하게 그린 얼굴

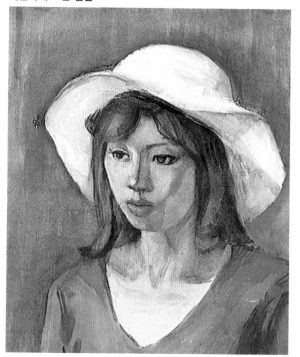

대략적으로 얼굴을 포착한다.

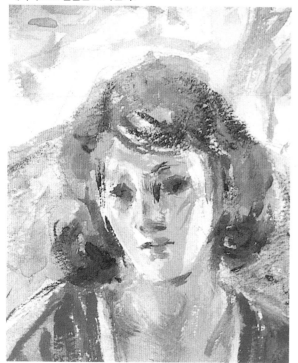

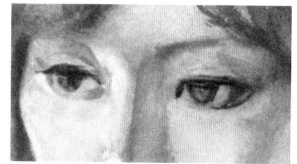

눈의 윤곽에 변화를 준다.

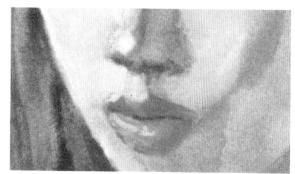

입술의 볼록함을 표현한다.

청색 톤의 변화로써 눈을 그린다.

종이의 백지를 이용한다.

● 얼굴 형을 포착한다 ━━━━━━━━━━━━━━

1. 대략적인 톤의 차이로써 포착한다.

명암(톤)을 포착하여 얼굴의 입체감을 그린다. 그늘이 어떻게 생기나를 관찰하여 대략 얼굴의 정면과 측면과 의 색 차이를 구분해 채색한다. 그늘이 져 있는 부분은 형태가 변하는 곳이므로 주의깊게 바라볼 것. 그늘을 그리기 전에 형태의 변화를 찾아가면 그리기 쉽다.

2. 터치로써 포착해서 형태를 그린다.

얼굴을 면으로서 포착, 얼굴형을 따라 붓을 움직여 간 다. 뺨 등 넓은 부분은 터치를 크게 하고, 눈 주위 등 좁은 부분은 터치를 소극적으로 하여 그린다.
면의 방향을 따라 터치를 가해가면 얼굴의 질감을 내기 쉽다. 또 광대뼈는 얼굴 전체의 기준이 되는 것으로써, 위치를 분명히 포착하는 것이 필요하다.

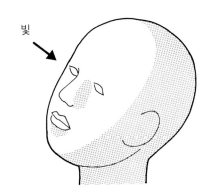

그늘이 지는 부분은 형태가 변하는 곳

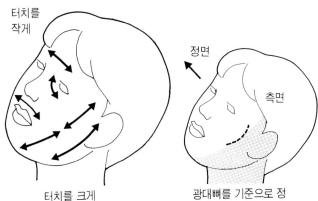

터치를 크게

광대뼈를 기준으로 정 면과 측면으로 나눈다.

3. 종이의 여백을 살리면서 그린다.

종이의 백지가 가장 밝은 흰색이다. 이 백지를 살리면 입체감있는 얼굴이 표현된다. 강한 빛으로 밝아진 부분 을 남겨둔 여백으로써 표현하면 효과적이다. 또 턱, 코, 입술 등 강한 모양이나 돌기해 있는 부분도 백지를 사용해서 입체감을 더해 간다. 미리 백지의 효과를 생 각하여 여백의 계산을 해 둔다.

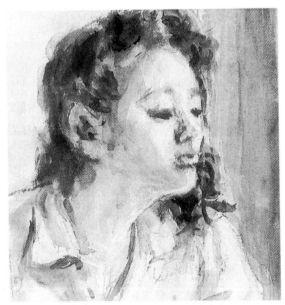

뺨이나 코, 목 등 밝은 부분은 백지가 효과적이다.

눈 · 코 · 입은 표정이 풍부한 부분으로써 곧잘 굵고 짙게 그려내어 다른 부분과의 조화를 깨트려 버린다. 얼굴 중에서의 위치, 크기를 포착하여 그리기 시작하도록 한다. 눈 · 코 · 입은 마지막에 마무리하는 것이 좋다.

눈을 그린다.

눈을 뚜렷한 한 개의 윤곽선으로써 표현하면 실패한다. 윤곽선에 강약을 두어 그늘의 색감을 가하면서 형태화해 간다. 눈동자는 백지를 효과적으로 사용, 표정을 풍부하게 한다. 또 눈의 형태를 뚜렷하게 그리지 말고, 색의 톤 변화로써 크게 포착하는 방법도 있다.

윤곽선은 강약을 두어서 눈꺼풀의 둥근맛을 낸다.

눈꺼풀 바로 밑은 아주 엷게 그늘을 그린다.

윤곽이 강하면 만들어 붙인듯한 눈이 되어 버린다.

눈동자는 균등한 색조로 하지 말고 밝은 부분을 백지로 표현한다.

코를 그린다.

코는 돌기한 부분으로써, 빛이 닿는 방법, 그늘이 생기는 방법이 복잡해진다. 하일라이트 부분과 그늘 부분을 정확히 포착하는 것에서부터 시작하도록. 콧등이나 코 끝의 하일라이트 부분은 종이의 백지를 이용하면 효과적이다.

코는 대략 직육면체로 표현된다.

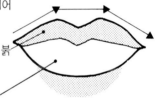

입을 그린다.

입은 평면적으로 그리기 쉬운데 입 전체는 얼굴에서 산처럼 솟아 있다. 이 부드럽게 솟아있는 모양을 잘 포착하는 것이 중요하다. 윗입술과 아랫입술은 명암의 차이로써 구분해 그려간다. 여기서도 빛이 닿는 방법에 주의할 것.

입 전체는 완만하게 튀어나와 있다.

윗입술은 그늘이 져서 붉은기를 띤 어두운 색

아랫입술은 밝아진다.

● 얼굴을 그릴 때의 주의점

눈이나 코 등 세부에 너무 집착하면 균형이 깨져버려 얼굴 전체가 기울어져 버린다. 우선 전체를 크게 포착, 세부로 옮겨가는 게 중요하다. 또 인형의 얼굴처럼 눈이나 입을 전부 선으로서 이어가는 듯한 표현 방법으로는 인간의 실재감을 내지 못한다.

윤곽선으로써 형태를 포착하면 실재감없는 얼굴이 된다.

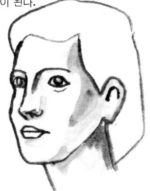

세부는 세밀하게 그려져 있지 않지만 표정은 분명히 전해진다.

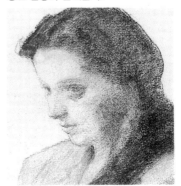

4 인물의 수채화 표현 B 피부색을 그린다.

1. 피부색의 명암을 포착한다.

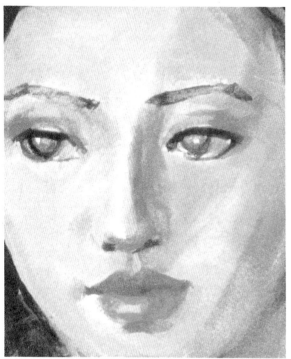

빛이 닿는 부분, 그늘이 되는 부분을 정확히 파악한다.

2. 밝은 부분의 색이 피부를 표현

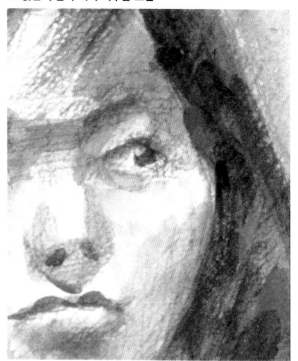

뺨의 밝은 색이 피부색을 대표하고 있다.

3. 전체의 색조를 살린다.

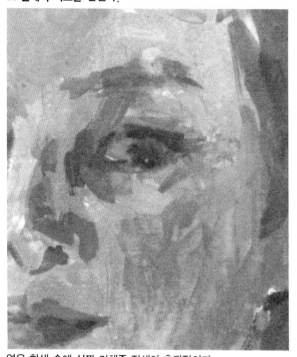

엷은 한색 속에 살짝 가해준 적색이 효과적이다.

4. 여러가지 색맛을 살린 피부색

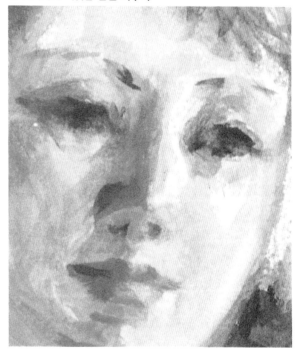

그늘 부분에 옷의 녹색을 가하고 있다.

5. 그늘은 한색으로써 나타낸다.

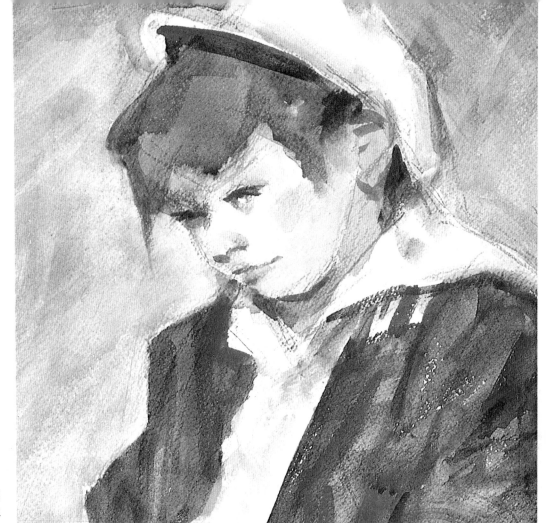

한색의 후퇴하는 성질을 이용해서 그늘을 그린다.

그늘색에 의해 피부색이 달라 보인다. 똑같은 피부색이라도 그늘색에 의해 다른 인상이 된다.

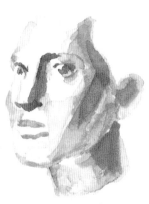

온색계의 그늘

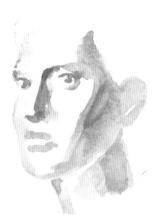

피부색과 동색계인 그늘

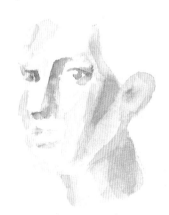

한색계의 그늘

27

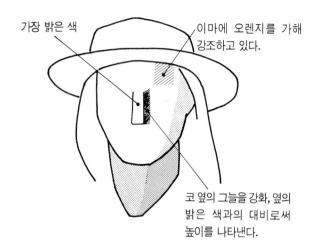

가장 밝은 색

이마에 오렌지를 가해 강조하고 있다.

코 옆의 그늘을 강화, 옆의 밝은 색과의 대비로써 높이를 나타낸다.

1. 피부색의 명암을 포착한다.

한마디로 피부색이라 해도 밝은 부분의 색에서부터 그늘색까지 다양하다. 빛이 닿는 부분을 기준으로, 그늘이 되고 있는 부분의 어둡기를 결정해 간다. 왼쪽 그림에서는 코를 가장 밝게 하고 안쪽으로 감에 따라 어둡게 하고 있다.

그늘의 색을 공부한다.

그늘의 부분을 다만 어둡게 하는 것만으로는 색이 탁해 보인다. 이 작품에서는 녹색이나 보라를 조금 가해서 어두운 그늘 부분에서도 색을 느끼게 하고 있다.

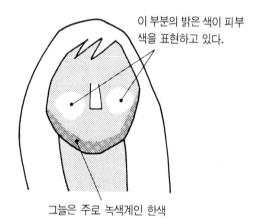

이 부분의 밝은 색이 피부색을 표현하고 있다.

그늘은 주로 녹색계인 한색

2. 밝은 부분의 색으로써 피부를 느끼게 한다.

그늘 속에서 빛에 의해 밝게 드러난 피부가 면적은 적어도 전체의 피부색을 대표한다. 작품예에서는 얼굴 전체가 녹색계인 한색 그늘에 가리워 있지만, 밝은 부분의 색으로서 전체의 피부색을 느끼게 한다.

밑색의 효과로써 따스함을 표현한다.

그늘 부분은 한색이지만 차가운 느낌은 나지 않는다. 이것은 바닥의 엷은 오렌지가 비쳐 보이기 때문이다. 투명수채화의 특징을 살려서 그늘인 녹색을 자연스럽게 표현하고 있다.

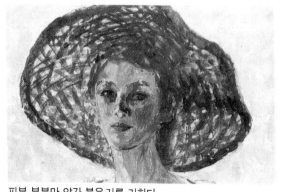

피부 부분만 약간 붉은기를 가한다.

3. 전체의 색조를 살려서 피부색을 만든다.

이 작품에서는 화면 전체의 색과의 관계로써 피부색을 만들고 있다. 피부색은 매우 푸르스름한데, 전체로부터 받는 인상은 자연스럽다. 화면의 주색이 엷은 한색(녹·청 등)이므로, 흐릿하게 붉은기를 가하는 것만으로써 피부의 따스함을 나타내는게 가능하다.

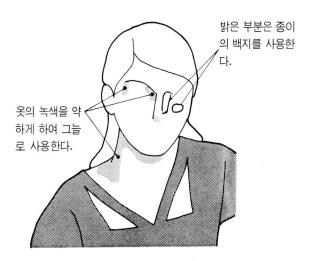

밝은 부분은 종이의 백지를 사용한다.

옷의 녹색을 약하게 하여 그늘로 사용한다.

4. 다양한 색맛을 가해 풍부한 피부색을 만든다.

얼굴에는 다양한 색이 사용되어지고 있다. 뺨의 그늘 부분에는 오렌지색을 띤 갈색, 피부의 측면은 적자색, 밝은 곳은 YELLOW OCHRE 등이다. 이들 색이 조화해서 전체가 풍부한 피부색을 느끼게 하고 있다.

그늘에 반영하는 색을 살린다.

그늘 부분은 옷에서 반영하고 있다. 이 때문에 옷과 피부의 관계가 어우러져 피부색에도 변화가 살아난다. 관찰에 의해 얻어진 색 사용이 아름다운 효과를 내고 있다.

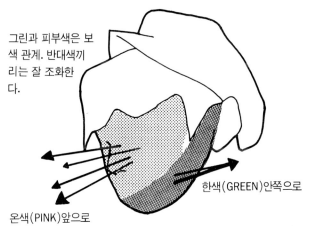

그린과 피부색은 보색 관계. 반대색끼리는 잘 조화한다.

한색(GREEN)안쪽으로

온색(PINK)앞으로

5. 그늘을 밝은 한색으로써 표현한다.

그늘색은 어두워지기 쉬운데, 밝은 색으로 표현할 수도 있다. 온색과 한색을 합치면, 온색은 앞으로 나오고 한색은 뒤로 후퇴하는 것처럼 보인다. 이 성질을 이용해서 그늘을 한색으로 그리면 화면은 어둡고 무거워지지 않는다.

● 자기대로의 피부색을 만들어 본다.

JAUNE BRILLANT 에 색을 가한다.
그림의 피부색 JAUNE BRILLANT 는 실제로 그려보고 싶은 피부색과 다른 수가 많다. JAUNE BRILLANT 그대로 채색하는 것은 피하고, 우선은 밝은것, 어두운것, 불그스레한것, 녹색을 띤 것 등 자기가 느낀 색을 혼합해서 사용해 본

다. 조금씩 자기가 느낀 피부색에 가깝게 해갈일이다.

JAUNE BRILLANT 를 사용하지 않고 만든다.
몇 매나 그려 가다보면 좀 더 개성적인 피부색을 만들어내 보고 싶어진다. 그런

때는 JAUNE BRILLANT를 사용하지 말고 스스로 무슨 색인가를 섞어서 만들어 보자. JAUNE BRILLANT를 사용하지 않고서도 풍부한 피부색은 표현되어진다. 자기의 인생을 중요시해서 색의 레퍼토리를 넓히는 것도 필요하다.

4 인물의 수채화 표현 C 모발을 그린다.

1. 모발의 볼륨을 파악한다.

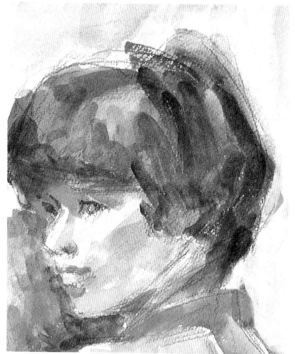

모발 전체의 말리는 모양을 포착한다.

2. 모발의 흐름을 따라 터치를 넣는다.

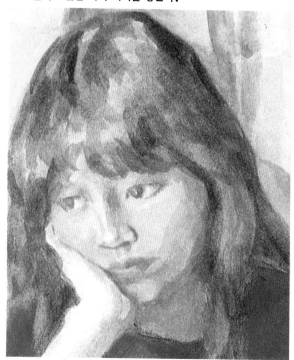

머리끝을 향해 붓을 움직여 간다.

3. 차분한 모발을 그린다.

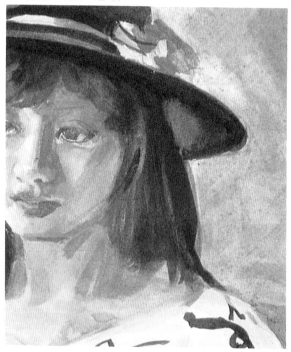

겹칠의 효과로써 윤기있는 모발이 된다.

4. 거친 효과를 살린다.

거친 효과로써 웨이브를 그린다.

5. 부분을 표현하여 전체의 조화로움을 취한다.

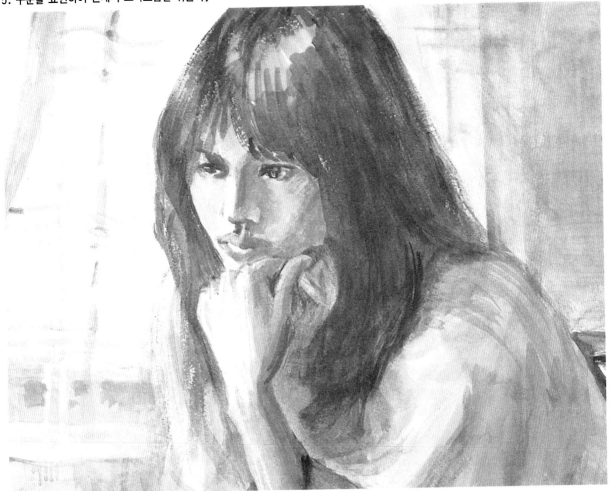

모발 전체는 대담한 터치이나 앞머리와 옆 머리의 표현으로써 조화로움을 취한다.

모발의 여러가지 표현

거친 효과로써 다양한 색을 넣어 그린다.

듬뿍듬뿍 고유색인 검정인 다색으로 그린다.

그저 바탕색을 채색해 놓는 것만으로는 볼륨이 살아나지 않는다.

테두리를 그리는 방법에 차이를 두어 볼륨을 살린다.

1. 모발의 볼륨을 파악한다.

모발은 전체를 커다란 덩어리로써 포착하면 그리기 쉽다. 우선 머리 밑에 감춰져 있는 두개골 형태를 그리고 그 위에다 모발을 씌우듯이 두께, 머리의 흐름을 만들어 모발에 대략 입체감을 넣어간다. 이때 전체가 말려들어가는 형태를 포착하도록 하는 것이 중요하다.

머리 형태를 기준으로 한다.

먼저 두개골 형을 엷게 그려두면 모발 전체를 파악하기 쉽다.

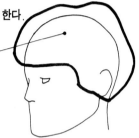

모발형을 크게 포착한다.

말려 들어가는 부분은 채도를 떨어뜨려서 표현한다.

모발의 두께를 나타낸다.

앞으로 나오는 부분은 색을 겹칠하지 않는다.

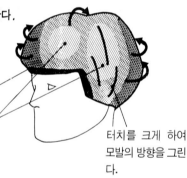

터치를 크게 하여 모발의 방향을 그린다.

2. 모발의 흐름에 따라 효과를 넣는다.

모발과 같은 방향으로 붓을 움직이면 모발의 분위기가 살기 쉽다. 한 번의 느낌으로 그릴 필요는 없다. 모발이 겹쳐지는 상태를 생각, 몇 번에 걸쳐 계속 효과를 내어 머리다움을 살린다.

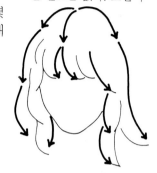

모발이 나 있는 근원에서부터 머리털 끝을 향해 붓을 움직인다.

3. 차분한 모발을 그린다.

길고 윤기있는 모발은 듬뿍 물에 용해한 물감으로써 크게 표현한다. 또 투명한 색에 의한 겹칠로써 모발의 차분한 느낌을 만들어 간다. 투명한 색은 밑색이 비쳐보여서 가벼움과 윤기를 표현하는데 적당하다. 투명수채화의 특징을 살린 모발을 그리는 방법이다.

붓의 사용법으로써 머리털을 표현한다.

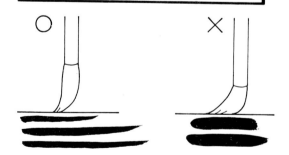

붓은 꽉 눌러 그리지 않고 붓끝을 살려서 가볍게 움직인다. 터치의 굵기는 붓끝을 대는 방법으로 조정할 수 있는 것으로서 너무 가느다란 붓은 오히려 사용하기 힘들다.

가늘게 뺀다. 딱 멈추면 모발같지 않다.

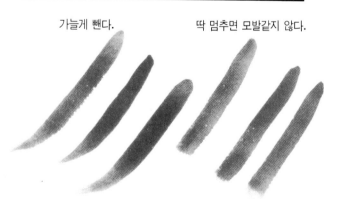

머리털의 느낌은 붓을 어떻게 사용하느냐로도 낼 수 있다. 붓끝을 가늘게 빼듯이 그리면 된다. 붓을 딱 멈춰 버려서는 모발답지 않아진다.

4. 거친 효과를 살린다.

물감을 물로써 용해하지 않고 마르게 한 터치(드라이 브러시)를 살려서 모발을 그려 본다. 드라이 브러시를 사용하면 머리끝의 싹둑 잘린 느낌이나 부드러운 볼륨감 있는 머리를 그릴 수가 있다.

앞머리나 옆머리의 볼록한 웨이브를 브러시를 써서 잘 표현하고 있다.

5. 부분을 그리고 전체의 조화로움을 취한다.

모발을 전부 세밀히 그리면 오히려 모발의 표정을 잃게 되고 단조로와진다. 전체의 대략적인 터치와 표현한 터치와의 조화로움을 생각하는 것이 필요하다. 표정이 풍부한 부분이나 가장 앞쪽 부분 등을 선택해서 표현하면 전체와의 변화가 생겨 머리다와진다. 표현할 색과 전체의 색감을 바꿔주면 더욱 효과적이다.

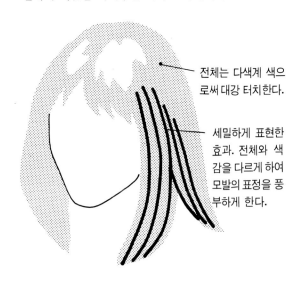

전체는 다색계 색으로써 대강 터치한다.

세밀하게 표현한 효과. 전체와 색감을 다르게 하여 모발의 표정을 풍부하게 한다.

드라이 브러시

튜브에서 짜낸 물감을 물에 녹이지 말고 그냥 붓에 묻혀 채색해 본다. 수분이 적으므로 종이에 스미지 않고 거친 효과가 된다. 이방법을 '드라이 브러시'라고 한다. 드라이 브러시는 붓끝으로 터치한 틈으로 종이나 밑색이 엿보이므로써 질감이나 밝기를 강조할 수가 있다.

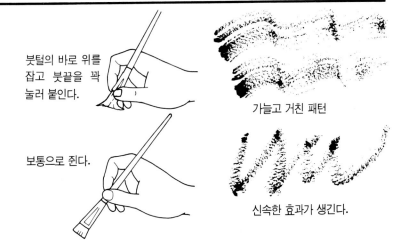

붓털의 바로 위를 잡고 붓끝을 꽉 눌러 붙인다.

보통으로 쥔다.

가늘고 거친 패턴

신속한 효과가 생긴다.

4 인물의 수채화 표현 D 손을 그린다.

1. 손을 크게 면으로 포착한다.

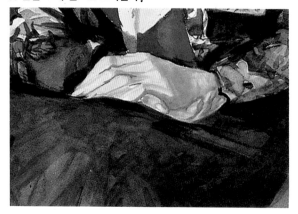

손은 얼굴 못지 않게 풍부한 표정을 갖고 있다. 손을 잘 그리면 그림이 한층 살아난다. 반면 손은 데생의 잘못됨이 표시나기 쉬운 부분이기도 하다. 마음놓지 말고 신경써야 할 부분인 것이다.

2. 배경의 농담으로써 형태를 뚜렷하게 한다.

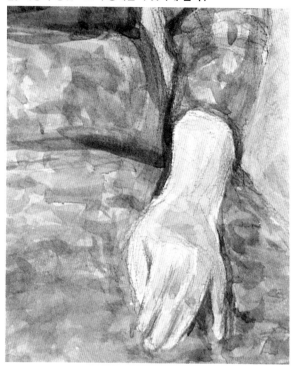

3. 투명색에 불투명색을 겹쳐서 입체감을 낸다.

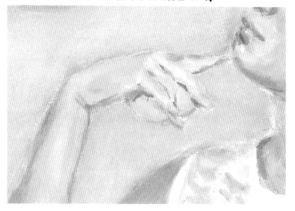

4. 윤곽 부분의 여백을 살린다.

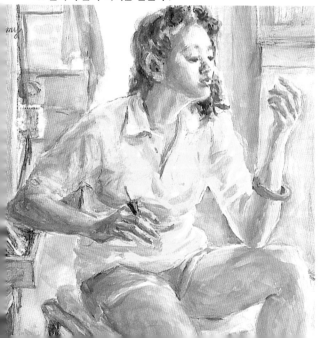

채색하고 남은 여백에 의해 배경과의 거리감이 살아난다.

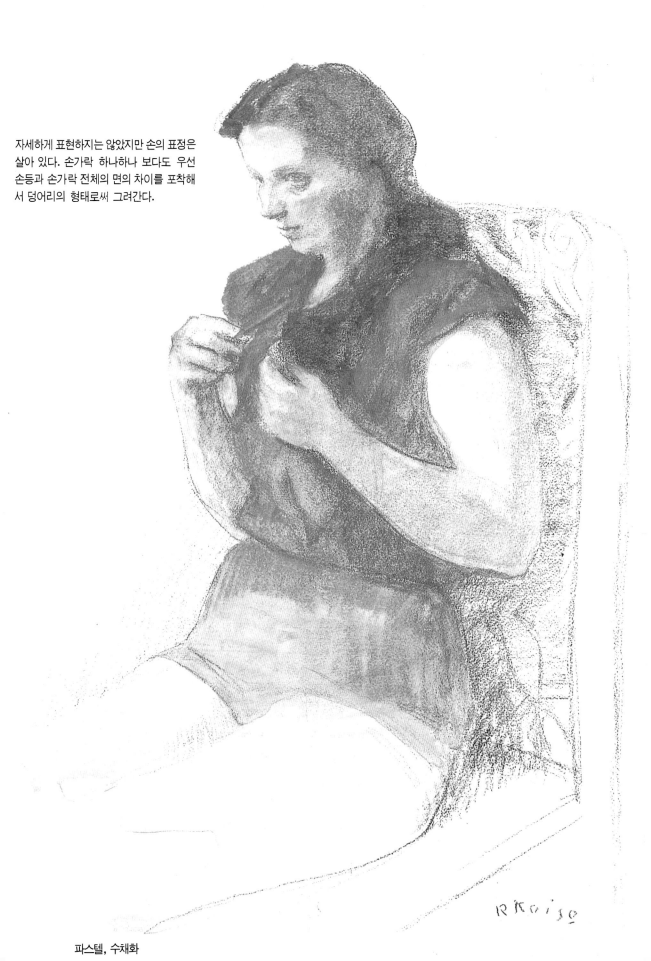

자세하게 표현하지는 않았지만 손의 표정은
살아 있다. 손가락 하나하나 보다도 우선
손등과 손가락 전체의 면의 차이를 포착해
서 덩어리의 형태로써 그려간다.

파스텔, 수채화

1. 손을 크게 면으로써 포착한다.

손을 그릴 때 손가락에 집착하여 형태가 잘못되는 수가 많다. 우선 손목과 손등, 손가락 관절의 중요한 위치와 이들의 관계를 파악한다. 그리고 각 부분의 형태를 각 방향에 맞추어 면으로써 단순화해 본다. 이렇게 하면 복잡한 손의 형태도 알기 쉽게 포착할 수가 있다.

① 대략의 형태를 파악한다.

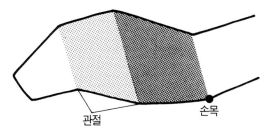

관절 손목

빛이 닿는 부분을 포착, 크게 명암을 나누어 표현한다.

② 세부 형태를 그린다.

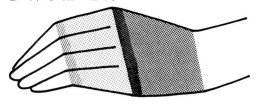

관절 부분은 약간 짙게 표현하여 형태를 강조한다.

2. 배경의 농담으로써 형태를 분명히 한다.

손 모양을 자세히 표현해가면 너무 세부에 집착해서 전체의 형태가 이상해질 수가 있다. 이것을 방지하기 위해서 배경의 농담으로써 손의 모양을 확실히 해 두는 것이 좋다. 손의 모양을 크게 정해 두면, 세부도 표현하기 쉬워진다. 또 손의 주위를 정할 경우, 톤에 변화를 주는 게 중요하다. 주위가 똑같은 톤이면 평면적인 손이 되므로 주의하도록 한다.

주위에 농담의 변화를 주면 손의 미묘한 톤이 생긴다.

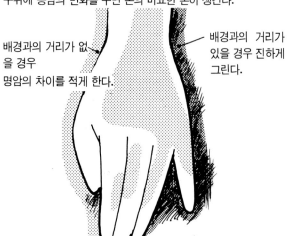

배경과의 거리가 없을 경우
명암의 차이를 적게 한다.

배경과의 거리가 있을 경우 진하게 그린다.

주위를 똑같은 톤으로 하면 평면적인 손이 된다.

3. 투명색에 불투명색을 겹쳐서 입체감을 낸다.

불투명한 색은 저항감이 있는 것으로써, 투명한 색 위에 겹쳐 나타내면 떠올라 보인다. 이 성질을 이용해서 투명색으로써 바탕색을 입힌 손에 불투명색을 겹칠, 손의 자연스런 입체감을 나타내 본다. 겹칠한 색은 바탕색을 입힌 색보다도 약간 선명하게 하는 게 효과적이다.

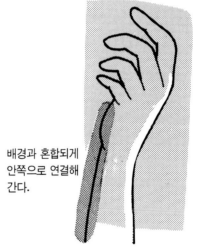

바닥은 투명색

사선 부분은 조금 선명한 불투명색

밝은 불투명색이 앞으로 나와 보인다.

4. 윤곽 부분의 여백을 살린다.

채색하고 남은 흰 바닥은 가장 강한 하일라이트다. 윤곽 부분에 백지를 남겨 두면 배경에서부터 형태를 떠올라 보이게 하는 효과가 있다.

배경을 어둡게 해서 손과의 거리감을 낸다.

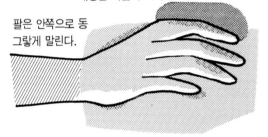

팔은 안쪽으로 동그랗게 말린다.

백지를 남겨서 손의 형태를 떠오르게 한다.

여백으로써 배경으로부터 떠올라와 보인다.

배경과 혼합되게 안쪽으로 연결해 간다.

윤곽 그리는 법을 공부한다.

윤곽을 뚜렷한 선으로써 그리면 사물의 전후 관계가 표현되지 않아 원근감을 내기 어렵다. 처음부터 선으로 써 형태를 갈라놓지 말고, 여백을 남기면서 색을 넣어가는게 좋다.

● 두 개의 손을 구분해 그려서 원근감을 살린다.

화면에 손이 두 개 들어갈 경우, 어느 쪽인가를 중점적으로 그리고 나머지 한쪽은 약간 가볍게 한다. P34의 좌하의 작품에서는 안쪽에 있는 왼손의 색을 엷게 하여 오른손의 강한색을 강조함으로써 원근감을 살리고 있다.

● 자기 손을 데생해 보자.

손은 작으면서도 복잡한 형태로 되어 있어 인체 중에서도 가장 그리기 힘든 부분이다. 평소부터 자기 손을 모델로 하여 데생해 두면 구조도 이해할 수 있으며 제작할 때 도움이 된다. 쥐고 펼치는 등 손가락으로 다양한 포즈를 만들어 그려 보자. 또 명암으로써 그리고, 선만으로 그리고, 색으로 그리는 등 그리는 방법을 바꾸어 보는 것도 공부가 된다.

4 인물의 수채화 표현 E 의복을 그린다.

의복은 인체를 감싸고 있다. 옷을 그리는 것으로써 옷속에 있는 인체를 느끼게 하는 것이 중요하다.

1. 두터운 천의 옷

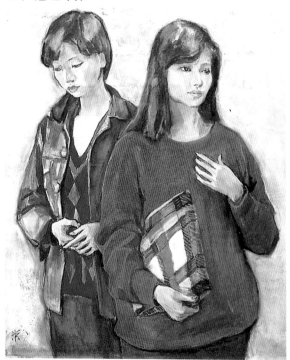

주름을 그리는 방법에 주목, 뚜렷하게 두텁기를 나타내고 있다.

2. 얇은 천의 옷

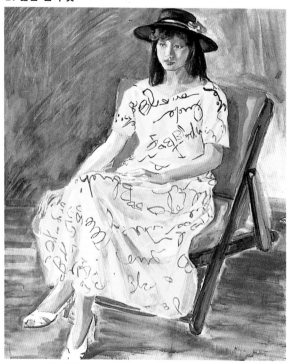

그늘에도 투명색을 사용, 가벼움을 주고 있다.

3. 몸에 달라붙는 옷

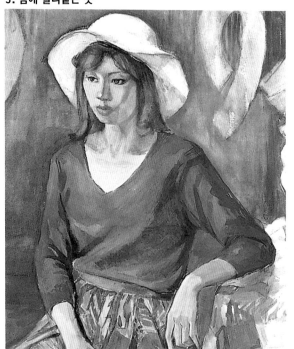

목의 깃이 비뚤어지면 옷 모양이 이상해지므로 주의한다.

4. 풍성한 옷

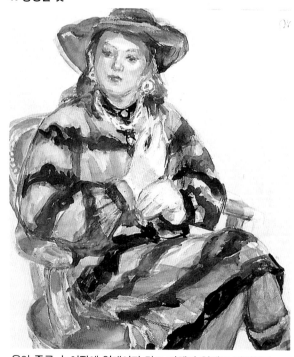

옷의 주름, 늘어짐에 얽매이지 말고 인체의 형태를 파악한다.

옷은 다양한 표정을 가진 소재로써 만들어져 있다. 소재에 적합한 그림법을 연구해 보자.

5. 무늬가 있는 옷

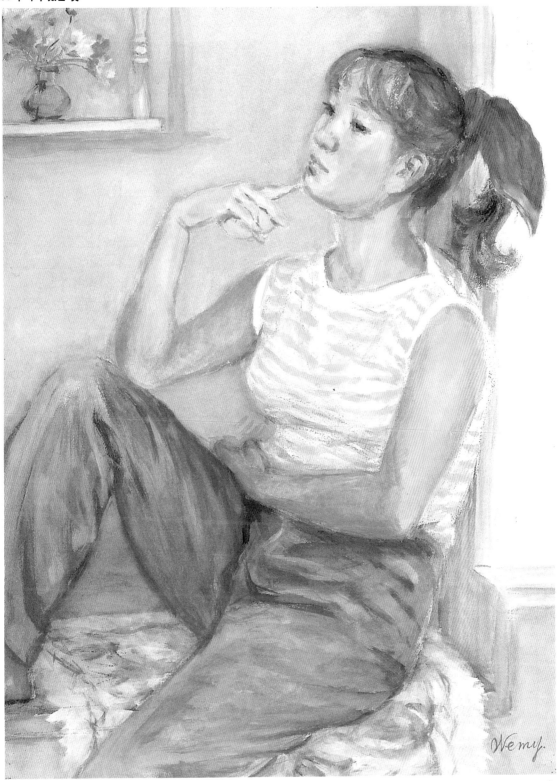

옷의 무늬를 이용하여 신체의 형태를 표현해 간다.

1. 두터운 천 - 불투명색을 굵은 터치로써 채색한다.

두터운 천은 몸에 딱 달라붙거나 하지 않으므로 옷의 표면은 평평하다. 그 때문에 굵은 터치로써 변화를 억제하여 채색하는 것이 필요하다. 투명한 색에서는 표면이 비쳐 두터움이 살아나지 않으므로 불투명한 색을 사용한다. 소매나 옷깃에는 하일라이트를 넣어 두터움을 강조해 주는게 좋다.

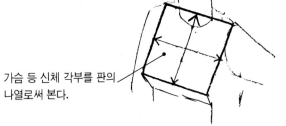

가슴 등 신체 각부를 판의 나열로써 본다.

2. 얇은 천의 옷 - 투명색을 깨끗하게 채색한다.

얇은 천은 그 속에 있는 몸의 형태를 나타내기 쉽다. 몸의 형태를 포착하도록 해서 채색하면 무겁고 두터운 느낌이 들므로 주의하도록. 투명색을 살짝 겹칠하여 가볍게 마무리하면 얇은 느낌을 표현할 수 있다. 그늘 부분도 투명색을 사용하면 밑색이 비쳐 보여 한층 더 효과적이다.

3. 꼭 달라붙는 옷 - 신체를 데생한다는 기분으로 그린다.

몸에 꼭 붙어 있으므로 형태를 포착하기 쉽다. 크게 신체의 형태를 데생한다는 기분으로 그리면 좋다. 주름은 강조하지 말고 시원스럽게 마무리한다.

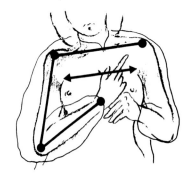

4. 풍성한 옷 - 옷 속의 인체를 파악한다.

옷의 주름이나 늘어짐에 너무 집착하면 인체의 형태가 잘못되어 버리므로 주의. 우선 가슴의 위치, 어깨, 팔꿈치, 손목 관절의 관계를 파악하여, 나체인 인체를 살짝 그린다. 그 위에 의복을 입히듯이 하면 자연스런 느낌이 된다.

5. 무늬 있는 옷 - 무늬를 사용해서 인체의 형태를 그린다.

옷의 무늬를 이용하면 몸의 볼록한 부분 등 형태를 잘 포착할 수가 있다. 인체의 형태와 무늬가 잘못됨이 없도록 주의해서 그리는 것이 중요하다. 그러나 너무 무늬에만 신경쓰면 인체를 정확히 포착하기 어려우므로 인체에 무늬를 넣는 기분으로 그리면 좋다.

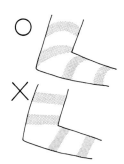

신체의 형태와 무늬가 엇갈리지 않도록 한다.

몸에 무늬를 그린다는 기분으로 그린다.

작품예 1 여 름

이 묘법은 세부묘사에 짐작되지 않은 대담한 묘법이다.
밀짚모자, 흰 블라우스, 데님 스커트의 시원스런 조화
를 상큼한 색을 사용하여 그린다.

1 엷고 대담하게 색을 가한다.

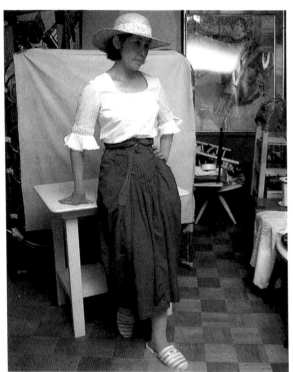

모델의 체중이 주어지는 방향, 신체의 흐름을 잘 관찰한다.

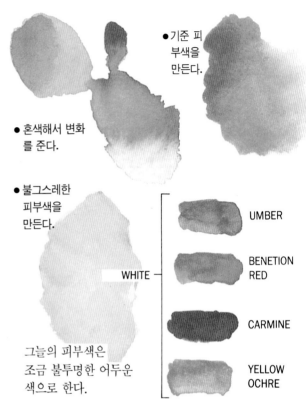

● 기준 피부색을 만든다.

● 혼색해서 변화를 준다.

● 불그스레한 피부색을 만든다.

WHITE

UMBER

BENETION RED

CARMINE

YELLOW OCHRE

그늘의 피부색은 조금 불투명한 어두운 색으로 한다.

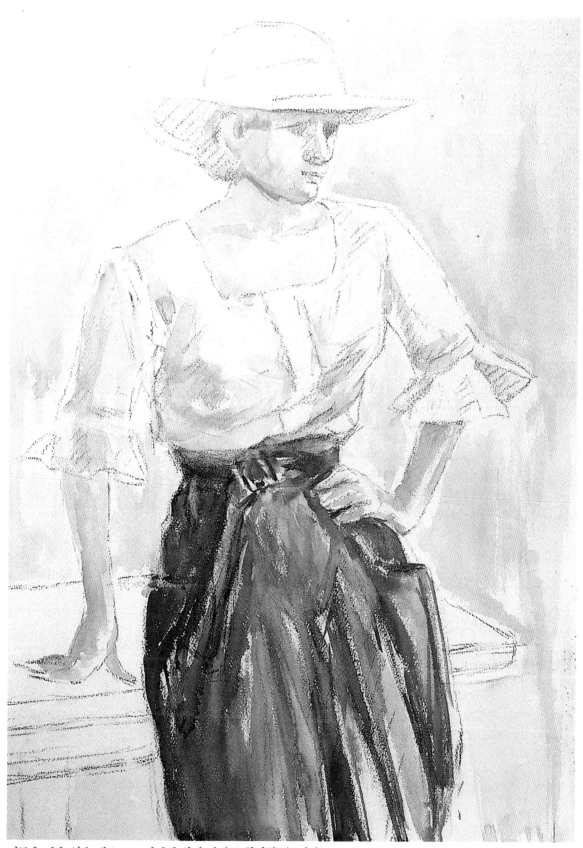

어두운 면을 얇은 색으로 그려가면 입체 관계를 확인할 수 있다.

몇 번이고 데생하여 형태를 파악한다.

데생을 할 경우, 윤곽선만으로 형태를 보지 않도록 하는 것이 중요하다. 내용이나 두께, 비틀림을 파악하고, 보조선을 몇 개나 그려서 중심이나 각부의 기울기를 확인한다. 데생은 초보자일수록 확실히 해 두는 게 중요하다.

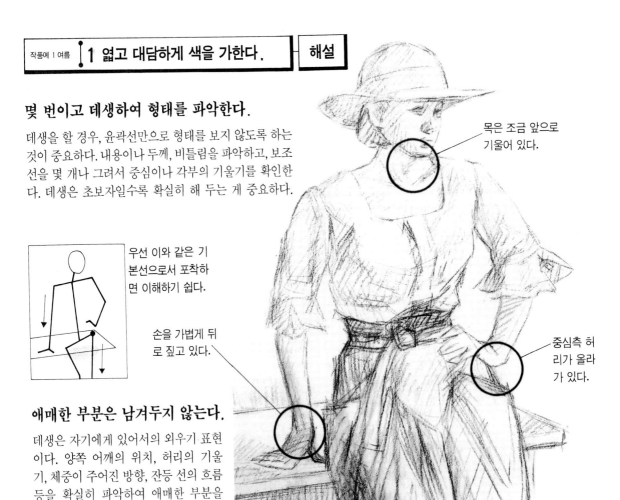

목은 조금 앞으로 기울어 있다.

우선 이와 같은 기본선으로서 포착하면 이해하기 쉽다.

손을 가볍게 뒤로 짚고 있다.

중심측 허리가 올라가 있다.

애매한 부분은 남겨두지 않는다.

데생은 자기에게 있어서의 외우기 표현이다. 양쪽 어깨의 위치, 허리의 기울기, 체중이 주어진 방향, 잔등 선의 흐름 등을 확실히 파악하여 애매한 부분을 없애간다. 옷속의 인체를 그린다는 기분으로 데생한다. 진짜 제작과 똑같은 크기의 화면에 데생하면 나중에 편리하다.

스케치해서 포즈를 결정한다.

처음에는 모델이 되는 사람에게 다양한 포즈를 취하게 해서 각도를 바꾸어 스케치해 본 후 자연스런 포즈를 찾는다. 또 포즈시간은 20분에 10분은 휴식하는게 보통이지만, 모델의 지치는 상태를 보아가며 시간을 조정하는게 중요하다. 너무 억지스런 포즈는 피한다.

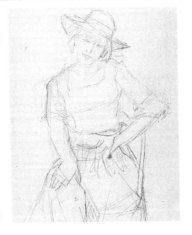

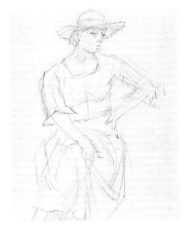

양손의 위치를 공부하여 자연스런 느낌을 낸다.

담채화풍으로 색을 가해 톤을 본다.

빛은 우측과 앞쪽 두 군데에서 오고 있다. 그늘이 어떻게 지나를 관찰하여 어두운 부분부터 물감을 채색한다. 수채화는 처음 단계에서부터 짙은 색을 가하면 수정하기가 어려우므로 엷게 채색해야 한다. 형태를 색면으로서 크게 포착해 간다. 하얀 블라우스는 형태를 나타내기 어려우므로 배경에 색을 넣어 형태를 분명하게 해준다.

배경에 색을 넣어서 전체의 조화를 본다.

윤곽 부분에 여백을 남긴다.

윤곽 부분을 뚜렷이 나누어 표현하면 형태를 잘라 붙인듯이 보여 폭있는 공간을 표현할 수 없다. 여백을 남겨두면 자연스런 폭이나 원근감을 느끼게 되고 형태의 수정에도 여유를 갖게 된다.

밝은 부분은 여백을 남긴다.

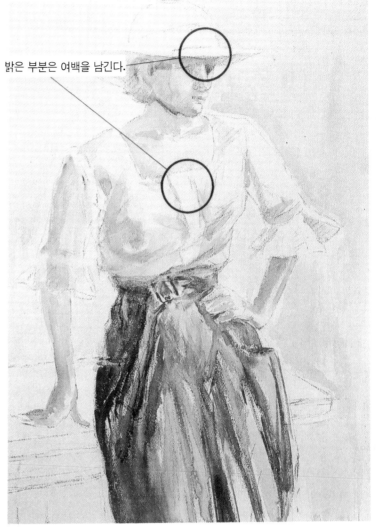

인체의 자연스런 관계를 살린다.

최초의 데생을 염두에 넣고 인체의 관계를 파악한다. 이 단계에서는 피부와 블라우스, 모발 등을 구분해 채색하지 말고 동색계로써 그려간다. 하나의 연결 형태로써 그려가면 오히려 전체 속에서의 부분부분의 관계를 알 수 있다.

허리에서 그 아래는 인체를 받치는 부분으로 분명한 색으로써 강한 맛을 준다.

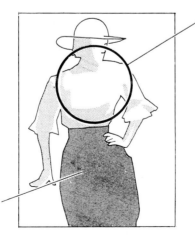

상반신은 그늘을 동색계로써 표하여 인체의 크기를 살린다.

블라우스나 그늘에 붉은기가 있는 색을 사용한다.

청색 스커트가 화면 속에서 커다란 면적을 차지하고 있다. 또 위는 흰 블라우스로서, 전체에 온색이 적게 들어 있다. 화면이 차가와지기 쉬우므로, 블라우스나 피부 그늘에 붉은기가 있는 색을 넣어 따스한 그림으로 만들어 간다.

2 대충 조립한다.

이 단계에서는 세부의 형태보다도 몸 전체의 관계나 각 부분을 덩어리로써 포착하는 것이 중요하다.

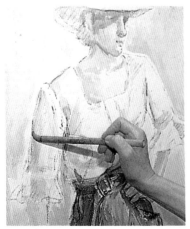

측면의 형을 포착한다.

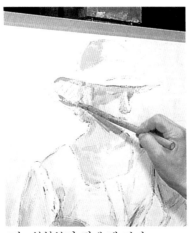

그늘 부분부터 짙게 해 간다.

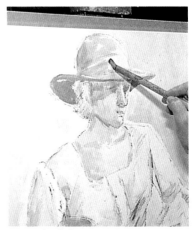

크게 색 변화를 만든다.

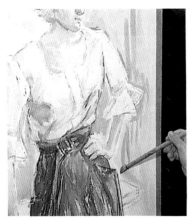

배경 색을 짙게하여 흰 부분이 떠 보이게 한다.

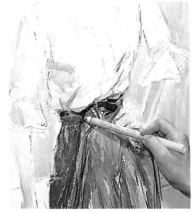

벨트는 허리의 중요한 포인트이다.

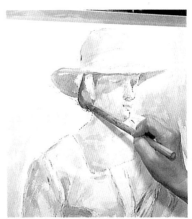

머리는 입체감을 톤의 변화로써 파악한다.

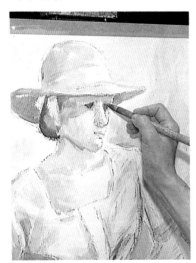

눈은 커다란 면으로서 포착한다.

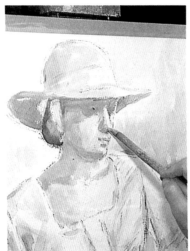

그늘 부분에 색을 씌운다.

작업중의 파레트

46

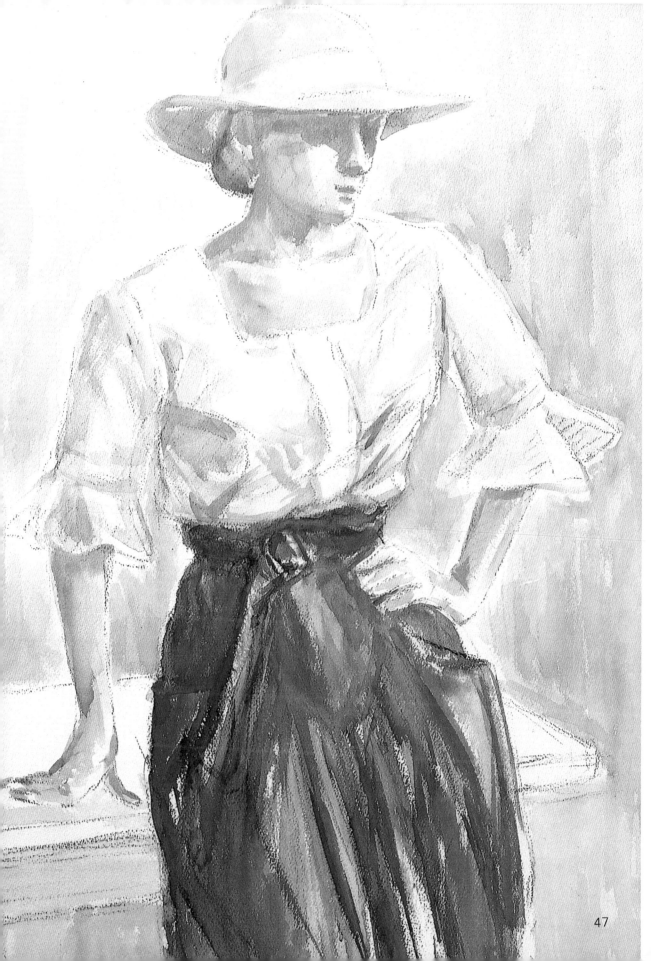

질감이나 양감의 차이를 표현해 낸다.

엷게 색을 채색한 후 이 단계에서는 대략의 양감이나 질감을 표현해 낸다. 인물화에서는 세부에 현혹되기 쉬운데, 세부부터 그리면 전신의 비율이나 조립이 뒤틀려 버린다. 여기서는 인물을 크게 포착, 양이나 질의 차이를 분명히 해둔다.

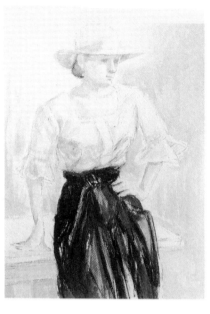

● 피부

흰색이 섞인 불투명한 온색으로서 부드러움과 대항감을 내준다. 배경인 투명색과의 대비로써 앞으로 나와 있는 느낌이다.

● 모자

밝은 색으로써 가벼움을 살린다. 머리의 방향, 둥근 것에 맞추어 붓을 움직여 간다.

● 블라우스

몸 색이 비치기 때문에 피부와 같은 색을 약간 가한다. 목면의 까실한 질은 투명한 색을 사용, 물기가 많은 터치로 낸다.

● 스커트

데님의 뻣뻣한 두께를 만들어 간다. 종이결을 살려서 느낌을 거칠게 하여 질감을 낸다.

정면과 측면의 차이를 낸다.

측면은 면의 기울기가 변하여 받는 빛의 양이 적어지고 있다. 이 면이 변하는 곳을 놓치지 말고 형태와 색채의 변화를 포착, 차츰 어두운 색을 표현해 간다. 정면과 측면을 크게 나누어 포착하는 것이 중요하다.

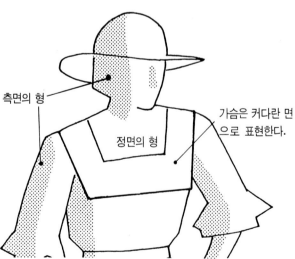

측면의 형

정면의 형

가슴은 커다란 면으로 표현한다.

피부와 블라우스의 색의 차이가 극단적이면 면으로서의 형태를 낼 수 없어지므로 주의해야 한다.

터치로써 형태를 그린다.

터치는 형태나 면을 표하기 위한 중요한 요소이다. 그저 색을 표현한 것이 아니라 각기의 형태의 방향을 따라 붓을 움직여 간다.

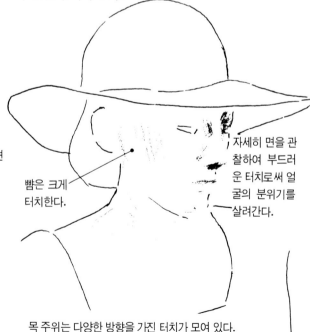

뺨은 크게 터치한다.

자세히 면을 관찰하여 부드러운 터치로써 얼굴의 분위기를 살려간다.

목 주위는 다양한 방향을 가진 터치가 모여 있다.

옷의 주름을 실마리로 체형을 그린다.

의복 아래의 체형에 의해 주름이 생기는 방법도 달라진다. 이 주름을 이용해서 체형을 그려간다. 그 때, 형태를 나타내는 데에 방해가 되는 주름은 생략하고 중요한 것만을 그리도록 한다.

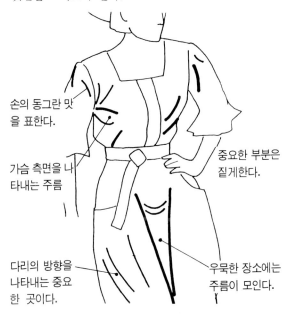

손의 동그란 맛을 표한다.

가슴 측면을 나타내는 주름

중요한 부분은 짙게한다.

다리의 방향을 나타내는 중요한 곳이다.

우묵한 장소에는 주름이 모인다.

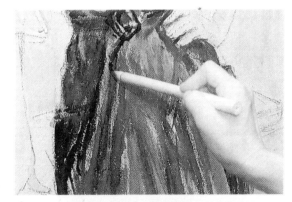

스커트의 주름을 그려간다.

배경을 그리는 법으로써 공간을 표한다.

인물 좌우의 배경을 그리는 방법이 다르다는 걸 깨달았을 것이다. 인물을 밝게 그린 측의 배경은 어둡게 하고, 인물이 그늘로 되어 있는 쪽의 배경은 밝게 한다. 이러한 명암대비로써 인물과 배경과의 사이의 거리감을 살려 간다. 화면과 모델을 비교하면서 인물과 배경 양쪽으로 공간을 표현하도록 한다.

인물 좌우의 밝기의 강약이 달라 보인다.

3 표현

대강의 조립이 끝난 시점에서 눈, 코, 손 등 세부 표현으로 옮긴다. 전체속에서 다른 부분과 비교하여 색을 정해 가는게 중요하다.

●얼굴을 그린다.

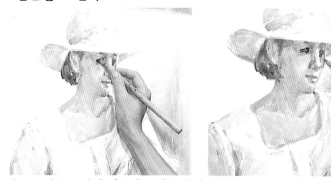

얼굴 표정을 그려서 인물의 개성을 살려간다. 턱 밑에 공간을 살린다.

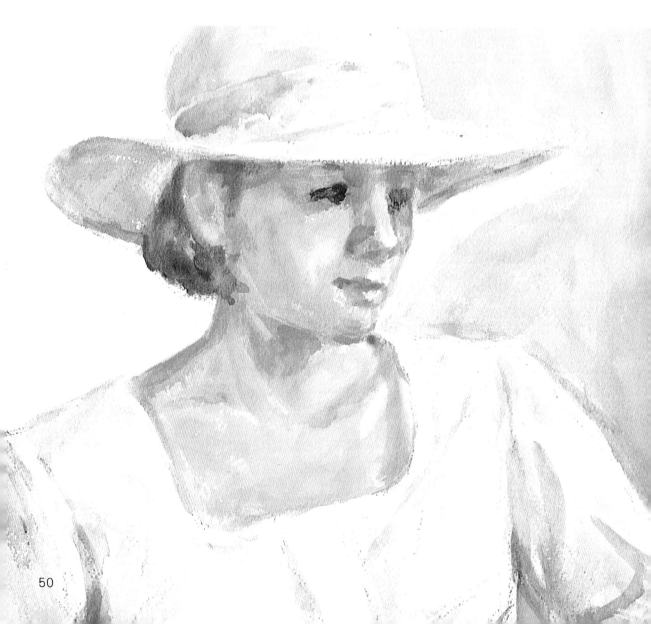

●손을 그린다.

체중을 받쳐주는 오른손은 강한 맛을 낸다.

표정이 풍부하게 마무리해 간다.

배경의 강함을 조정한다.

●옷을 그린다.

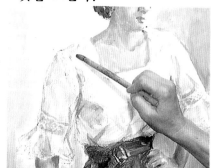

투명색으로 밝기를 살린다.

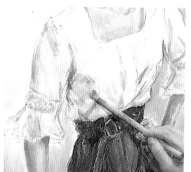

주름을 그려서 형태를 강조한다.

스커트에 적색을 넣어준다.

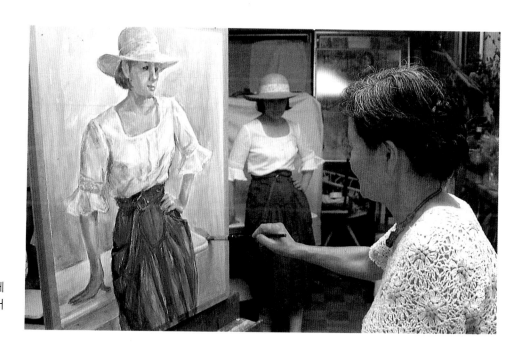

화면과 모델을 동시에 볼 수가 있는 위치에서 그린다.

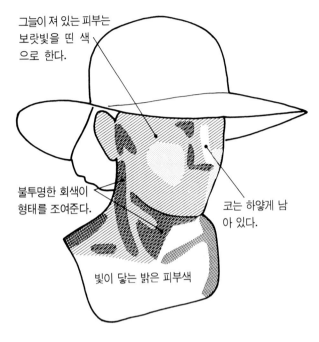

그늘이 져 있는 피부는 보랏빛을 띤 색으로 한다.

불투명한 회색이 형태를 조여준다.

코는 하얗게 남아 있다.

빛이 닿는 밝은 피부색

얼굴 분위기를 표현해 낸다.

얼굴 표정은 모자로 그늘이 져 있어서 분명하게는 그릴 수 없다. 표정 전체의 분위기를 내도록 할 것이다.

피부의 명암의 차이를 낸다.

그늘 부분은 밝은 부분보다도 약간 푸른기가 있어 보인다. 작품예에서는 보라색을 띤 색을 사용한다. 따스함을 잃지 않고 어두움을 나타낸다.

불투명색으로서 형태를 나타낸다.

얼굴 세부를 불투명색으로서 그리고 있다. 불투명한 색은 저항감이 있어서 작은 부분에 사용하면 형태가 압축된다. 이 색은 검정을 사용하지 않고 몇 가지 색을 섞어 만들고 있는 것으로써 미묘한 색감을 갖고 있다. 또 밝고 강함을 내고자 할 때는 투명한 홍, 록, 청색 등을 사용하는 일이 많다.

세부를 그려 실재감있는 형태로 한다.

세부에서는 조그만 느낌 하나가 형태에 영향을 준다. 화면 전체를 지켜 보면서 부분의 효과를 확인해 가면서 나아가자.

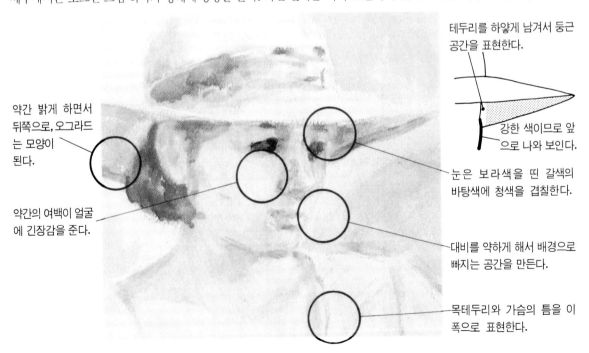

약간 밝게 하면서 뒤쪽으로, 오그라드는 모양이 된다.

약간의 여백이 얼굴에 긴장감을 준다.

테두리를 하얗게 남겨서 둥근 공간을 표현한다.

강한 색이므로 앞으로 나와 보인다.

눈은 보라색을 띤 갈색의 바탕색에 청색을 겹칠한다.

대비를 약하게 해서 배경으로 빠지는 공간을 만든다.

목테두리와 가슴의 틈을 이 폭으로 표현한다.

손의 표정의 차이를 그려서 변화를 준다.

오른손, 왼손을 화면에 담을 경우, 각기의 형과 표정의 차이를 둘 필요가 있다. 화면내에 똑같은 두가지 것을 그릴 때, 양자의 차이를 구분해서 그린다.

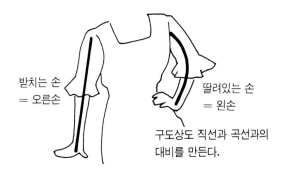

받치는 손
= 오른손

딸려있는 손
= 왼손

구도상도 직선과 곡선과의 대비를 만든다.

오른손 - 강함을 표현한다.

체중을 받치고 있는 긴장한 형태, 세밀한 표정보다도 뚜렷한 강한 형태로 한다. 물감도 채색해 간다.

왼손 - 선명하게 그린다.

허리에 얹고서 힘은 빼고 있다. 손끝이 이쪽을 향해 표정이 풍부하다. 선명한 색으로써 매력적으로 그리고 있다.

매력적인 손을 그린다.

표정이 풍부한 손은 화면에 변화를 주는 중요한 요소이다.

① 색으로써 전후 관계를 표현한다.

손가락에 선명한 색을 가하고, 손목을 어둡게 해서 전후 원근감을 살렸다.

녹색, 적색 등 선명한 색을 사용한다.

가라앉은 색

② 여백으로써 형태를 나타낸다.

손목이나 손가락 관절부 등 각진 곳에 백지를 효과적으로 남겨 두어 강한 모양을 나타낸다.

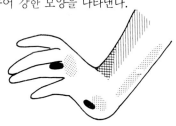

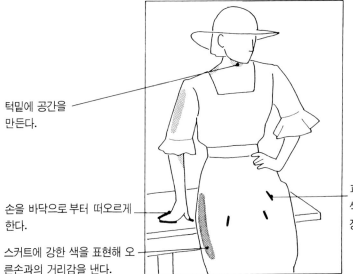

턱밑에 공간을 만든다.

손을 바닥으로 부터 떠오르게 한다.

스커트에 강한 색을 표현해 오른손과의 거리감을 낸다.

파란 스커트에 적색을 나타내어 긴장감을 준다.

중요한 표현으로써 형태를 강조한다.

전체의 형이나 세부의 표정이 뭉쳐져 있다면 중요점을 두어서 형태를 긴장시킨다.

4 마무리

● **모자**　　　모자의 질감을 보강한다.　　　　　　　불투명한 색을 겹칠한다.

● **입과 피부**　　　윗입술을 강조한다.　　　　　　　피부의 밝기를 조절한다.

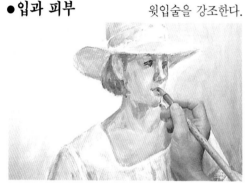 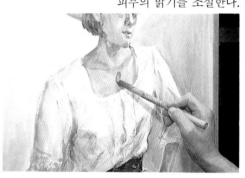

● **블라우스**　　　　　　　　　　　손가락으로 눌러 주어 톤을 미묘하게 한다.

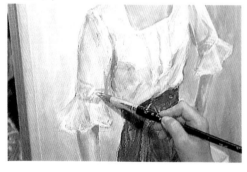

● **배경**　불투명색으로 벽의 대항감을 내준다.　　　안쪽으로 후퇴하는 공간을 만든다.

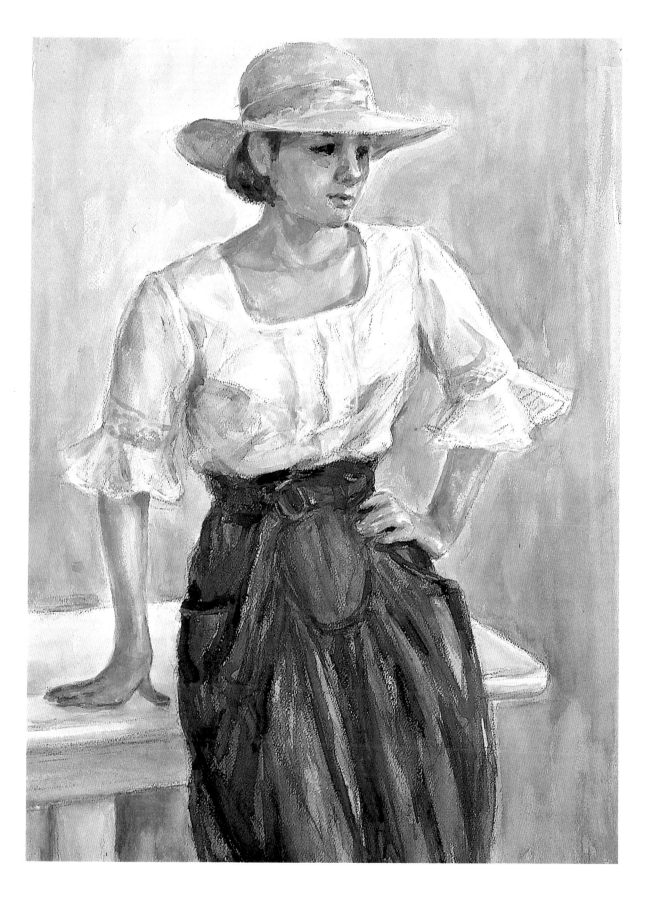

앞 단계에서는 수채화다운 생생함이 살아나게 되었다. 마무리에서는 화면이 크므로 전체에 색을 좀 더 겹칠하여 밀도를 높인다.

하나 하나의 형태를 확실히 한다.

● **모자**

뚜렷하게 그려진 얼굴 부분에 맞추어 모자 상태를 마무리한다. 불투명한 색을 칠해 모자 밑의 머리의 양감을 만든다.

● **오른손**

손가락을 그려서 체중을 받쳐주는 접지 부분이 분명해졌다. 힘이 들어 있어 긴장해 있는 모양을 윤곽선으로 강조하여 나타냈다.

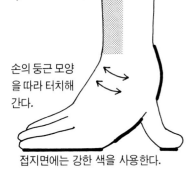

손의 둥근 모양을 따라 터치해 간다.

접지면에는 강한 색을 사용한다.

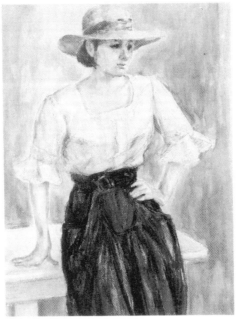

● **팔**

팔은 단순한 원통형이 아니다. 부분에 따라 평면적인 곳도 있으므로 느낌을 크게 한다.

● **목**

목이 어떻게 작용하는지를 강조하여 확실히 세워져 있다는 안정감을 나게 한다.

쇄골과 어깨 모양을 확실히 한다.

● **블라우스**

투명색을 더욱 겹쳐서 화면 전체가 표현될 경우와의 조화로움을 취한다.

책상을 확실하게 그린다.

이 포즈에서 책상은 몸 전체를 받쳐주고 있는 중요한 부분이다. 책상이 분명히 그려져 있지 않으면 오른손을 두기가 나빠진다.

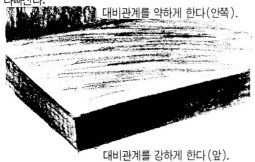

대비관계를 약하게 한다(안쪽).

대비관계를 강하게 한다(앞).

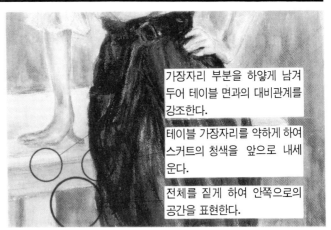

가장자리 부분을 하얗게 남겨 두어 테이블 면과의 대비관계를 강조한다.

테이블 가장자리를 약하게 하여 스커트의 청색을 앞으로 내세운다.

전체를 짙게 하여 안쪽으로의 공간을 표현한다.

안쪽으로 빠지는 공간을 만들어 낸다.

형태에는 앞에 나오는 포지티브한 형태와 안쪽으로 후퇴하는 네거티브한 형태가 있다. 네거티브한 형태는 약한 대비관계로써 배경과 융합, 분명히 그려진 포지티브한 형태와의 대비로써 안쪽으로 빠지는 형태가 된다. 이렇게 해서 화면의 깊이가 생겨난다.

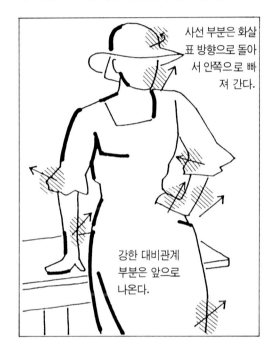

사선 부분은 화살표 방향으로 돌아서 안쪽으로 빠져 간다.

강한 대비관계 부분은 앞으로 나온다.

투명색과 불투명색으로써 배경에 변화를 준다.

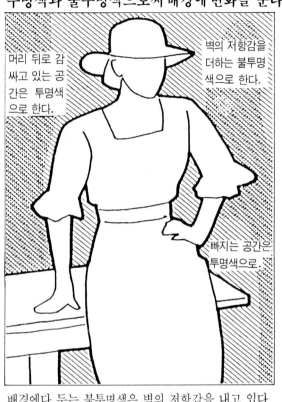

머리 뒤로 감싸고 있는 공간은 투명색으로 한다.

벽의 저항감을 더하는 불투명색으로 한다.

빠지는 공간은 투명색으로.

배경에다 두는 불투명색은 벽의 저항감을 내고 있다. 투명색으로써 그린 부분은 인물 뒤의 공간 등 원근감을 나타내고 있다.

구도의 중요점

포즈의 좌우형이 변하고 있다. 곡선과 꺾인 선과의 대비로써 단조로와지거나 복잡하게 하지 않고 자연스러움을 느끼게 한다.

단조롭다.

단조롭고 복잡하다.

변화가 있어 자연스럽다.

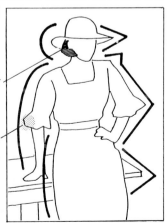

우측으로 튀어나온 형태

각이 나 있으나 대비관계가 약하므로 두드러지지 않는다.

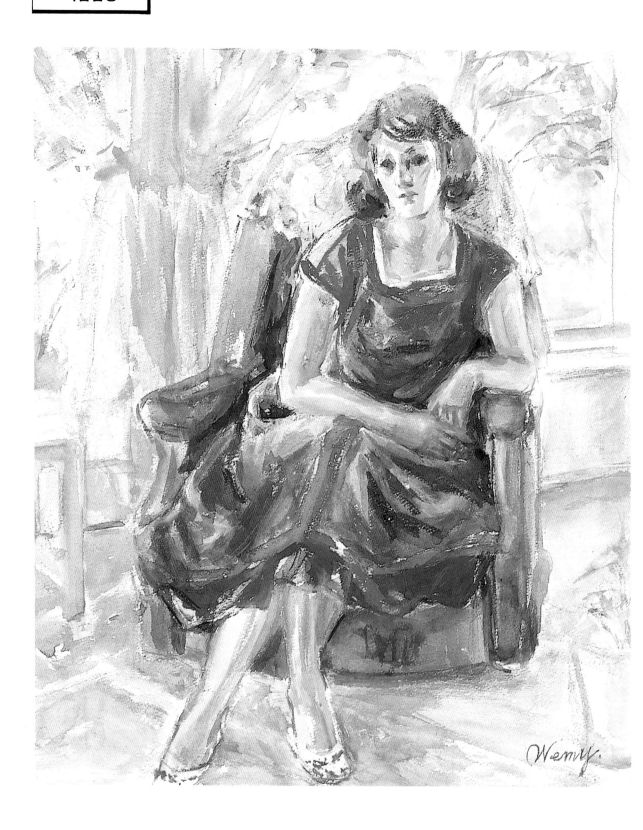

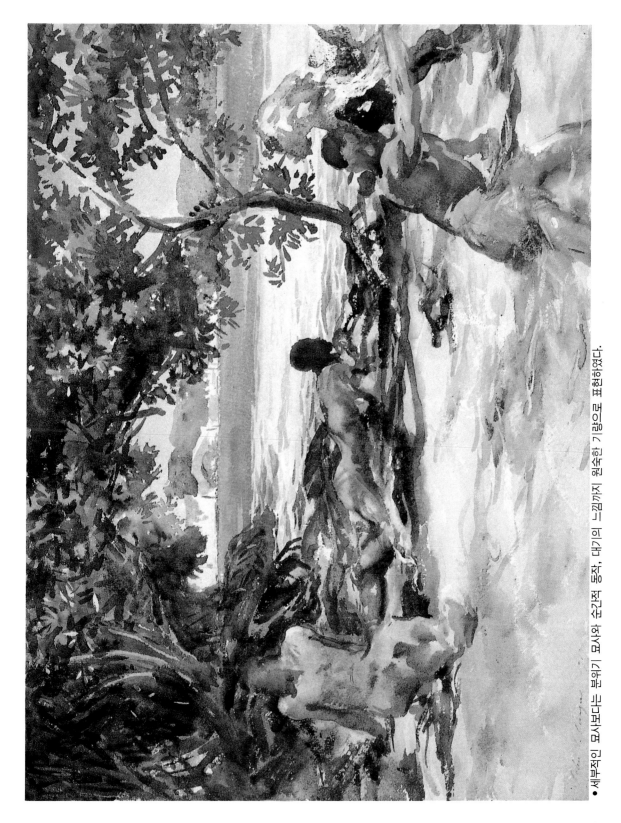

● 세부적인 묘사보다는 분위기 묘사와 순간적 동작, 대기의 느낌까지 원숙한 기량으로 표현하였다.

인생의 깊이를 구석구석 따뜻하게 표현

그림을 그릴 때는 재미있는 구도를 만들어내기 위해 애쓰기 보다는 인물이 가진 맛을 추구하는 것이 더 중요한 일이다. 사람이 걸어왔던 길 분위기가 배어나 올 것 같은 느낌과 자기와의 만남이 한데 있으므로 해서 비로소 좋은 작품이 될 수가 있다. 모딜리아니의 그림을 보면 "그래 저 사람과 만난 적이 있어." 하는 느낌이 든다. 이웃에 사는 아저씨나 아주머니 같은 친근함을 느끼게 된다. 모델의 슬픔이나 고통도 하나로 승화되어서 인품의 크기며 풍부한 느낌이 보는

이에게 전해졌으면 한다. 인생의 깊이가 구석구석 배어나오는 것 같은 따스한 느낌이 있는 그림, 이것이 중요하다.

초보자에게

무엇을 어떻게 표현하는가. 표현 기술, 구성력도 물론이 지만 우선 무엇을 느꼈는지 대상을 잘 보도록 하는게 중요하다. 그러기 위해서는 구상적인 대상을 토대로 관찰, 안목을 기를 것. 기성 개념으로 바라보지 않을 것, 조급해 하지 않고 무심하게 보면 반드시 자기가 느꼈던 색과 형태가 보이게 된다. 형태나 색은 단독으로 는 존재하지 않는다. 언제나 전체를 잊지 말고, 하나의 색, 하나의 선도 인접한 것과의 관계와 멀리 있는 것과 의 비교에 의해 결정하도록 한다.

작품예 2 인물 (얼굴)

인물화를 그릴 때 먼저 형태와 명암을 정확히 파악하고 눈, 코, 입, 귀 등의 부분이 알맞은 비례에 의해 제자리에 있어야 한다.

1 단색의 인물화

인물화 그리기는 수채화에서도 가장 어려운 분야이다. 먼저 형태와 명암을 정확히 파악해야 하며 눈, 코, 입, 귀 등의 부분이 알맞는 비례에 의해 제자리에 있어야 한다. 그러나 너무 세부에만 집착하다 보면 전체적 균형이 어긋날 수 있기 때문에 항상 전체의 조화가 필요하다. 먼저 석고상을 단색으로 그려 인물화의 기초를 닦도록 하자. 색채는 아무 색이나 하나를 선택하여 농담으로 표현한다.

① 연필로 밑그림을 스케치한다.

② 먼저 엷은 색으로 어두운 부분을 균일하게 채색한다.

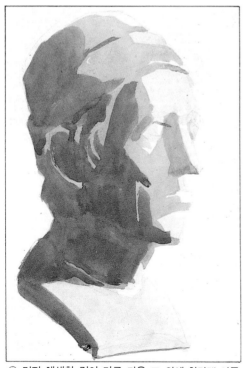

③ 먼저 채색한 것이 마른 다음 그 위에 한단계 어두운 부분을 채색한다.

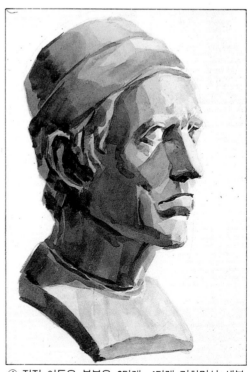

④ 점점 어두운 부분을 3단계, 4단계 거치면서 세부를 다듬어 완성한다.

2 눈·코·입의 세부표현

세부를 독립적으로 하나씩 연습을 하면 얼굴 전체를 그릴 때 손쉽게 순서대로 갈 수 있다. 먼저 정확한 연필 데생을 한 다음 항상 엷은 색부터 채색해 나간다. 아직 은 번지는 효과에 들어갈 단계가 아니니 먼저 칠한 색이 어느 정도 마른 다음 좀 더 진한 색을 채색하도록 한다.

● 눈

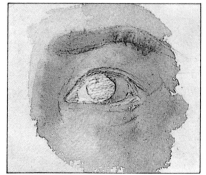 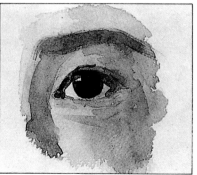 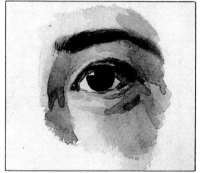

① 노랑, 주황 그리고 엷은 연두색으로 바탕을 채색하고 청색과 밤색으로 눈썹과 동공을 표시한다.

② 주황과 밤색을 주로 사용해 좀 더 어두운 부분을 강조해 준다.

③ 밤색에 청색을 적당히 섞어 세부를 강조해 준다.

● 코

 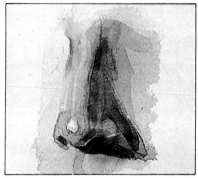

① 약간 번지는 듯한 기분으로 노랑, 주황, 밤색으로 바탕색칠을 한다.

② 코끝의 흰부분은 그대로 남기고 한단계 어두운 색을 채색하는데 그늘 쪽에 약한 보라기를 넣는다.

③ 반사광을 염두에 두고 어두운 곳을 강조하여 완성한다.

● 입

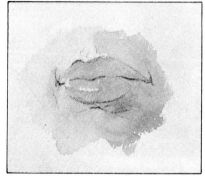 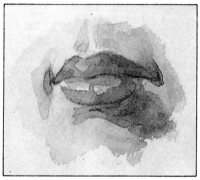 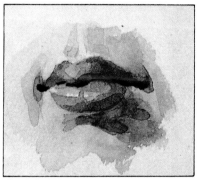

① 입술의 하일라이트는 처음부터 채색하지 않고 엷은 색으로 일차 채색한다.

② 입술은 빨강과 주황을 교대로 사용해 채색하고 입체감을 낸다.

③ 가장 어두운 곳을 강조해 완성하는데 그 늘진 곳은 약간 청색기가 돌도록 한다.

3 귀·손·발의 세부표현

세부를 하나씩 그리는 연습을 계속하면 인물화를 그리는데 자신감이 붙는다. 전체 덩어리를 생각하면서 세부를 그려야지 잘못하면 고립된 별개의 물체처럼 보인다. 특히 색채에 너무 구애받지 말고 다양하게 사용해 보자.

●귀

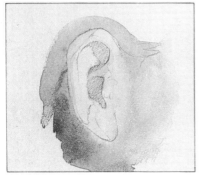 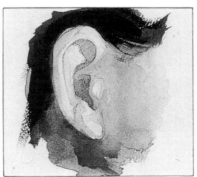 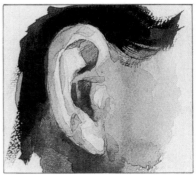

① 귀 부분은 밝게 남기고 얼굴과 귀 뒤를 더 어둡게 한다.

② 귀에서 생기는 복잡한 굴곡을 잘 표현하도록 한다.

③ 입체감이 나도록 명암을 보다 강하게 대비시켜 완성한다.

●손

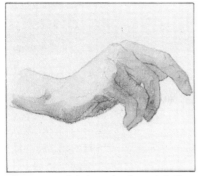 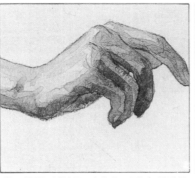 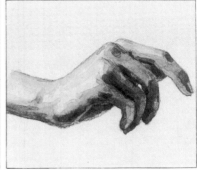

① 손을 복잡하게 보지 말고 먼저 밝고 어두운 덩어리로 파악해 본다.

② 어두운 부분은 밤색과 약간의 청색을 이용해 채색해 나간다.

③ 실제보다 명암을 강조하여 세부를 다듬어 완성한다.

●발

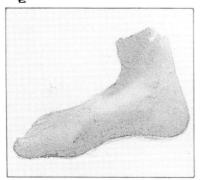 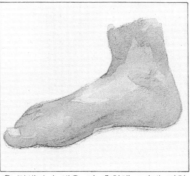 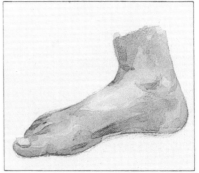

① 번지는 기법으로 바탕색칠을 해 주며 녹색기를 약간 입힌다.

② 갈색과 녹색을 잘 혼합해 2단계 겹칠을 한다.

③ 바탕색칠이 마른 다음 보다 진한 색으로 세부를 크게 채색해 준다.

4 얼굴을 그린다.

연필스케치는 진하지 않게 엷게 한다. 항상 얼굴의 주조색을 엷게 입힌 다음 보다 어두운 곳을 채색한다. 색채를 다양하게 사용해야 하며 머리는 검정으로 하지 말고 어두운 색채를 사용한다.

• 측면

 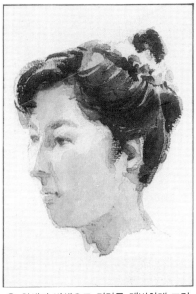

① 약간의 노랑과 주황으로 바탕색칠을 하면서 푸른기가 부분적으로 나게 한다.

② 한단계 어두운 부분을 채색하는데 머리는 밤색과 회청색으로 바탕을 만든다.

③ 청색과 밤색으로 머리를 대범하게 그린다. 눈, 코, 입은 너무 강조하지 않는다.

• 정면

 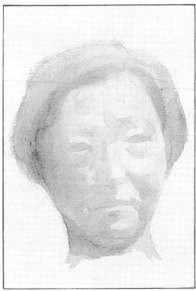 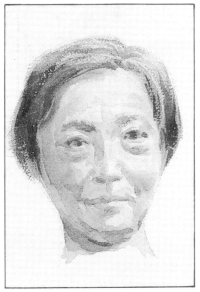

① 바탕색칠을 크게 하면서 어두운 곳은 약간 녹색기가 있게 한다.

② 바탕이 어느 정도 마른 다음 조금 더 어두운 곳을 채색한다.

③ 밤색에 약간의 청색을 섞어 어두운 곳을 강조해 준다.

5 부인상

번지는 기법을 사용하여 수채화의 묘미를 한껏 살리면서
도 세부 디테일에 뛰어난 사실적 표현을 하였다.

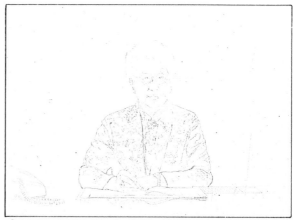

① 연필로 표현을 하는데 배경은 생략했으나 인물은 세밀하게
 표현하였다.

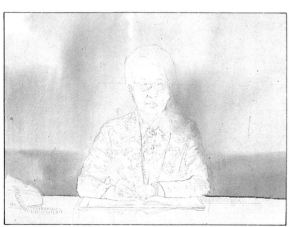

② 녹색과 파랑, 밤색을 배경에 입히는데 서로 번지게 물을
 많이 사용한다.

③ 배경의 색이 마르기 전 화분을 대범하게 그리고 테이블 위
 의 기물을 엷게 채색한다.

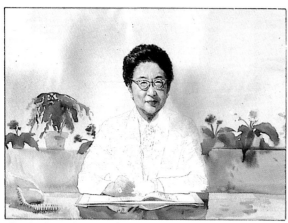

④ 얼굴을 먼저 완성한다.

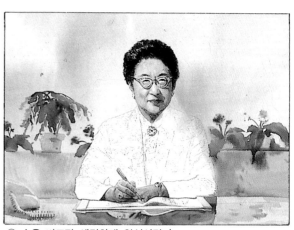

⑤ 손을 비교적 세밀하게 완성시킨다.

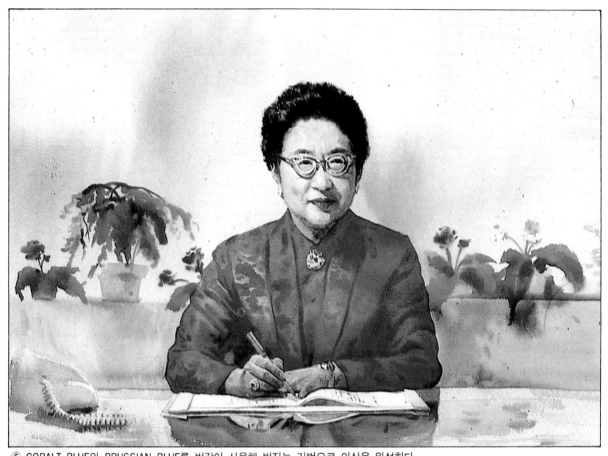

⑥ COBALT BLUE와 PRUSSIAN BLUE를 번갈아 사용해 번지는 기법으로 의상을 완성한다.

① 연필로 표현한 얼굴

② 노랑과 주황, 밤색 등으로 얼굴을 그리고 녹색으로 배경을 엷게 채색한다.

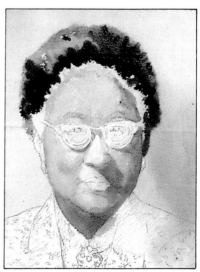

③ 어두운 부분을 강조하고 보라와 밤색으로 머리의 바탕색을 만든다.

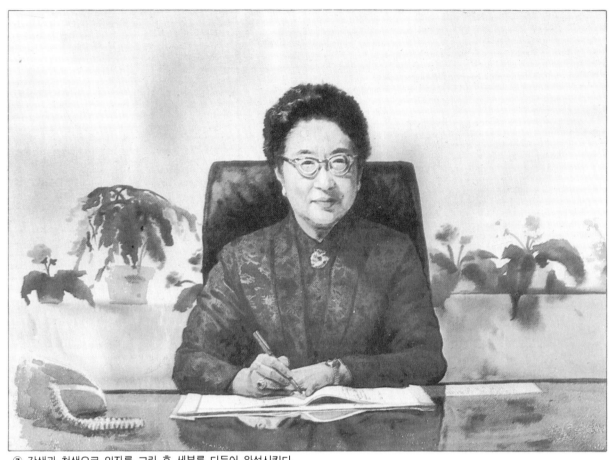

⑦ 갈색과 청색으로 의자를 그린 후 세부를 다듬어 완성시킨다.

④ 두발의 가장 어두운 곳을 처리하여 머리의 웨이브가 나타나도록 한다.

⑤ 입술과 눈동자, 안경을 그려 안면을 완성시킨다.

⑥ 의상과 의자를 마저 채색하여 완성시킨다.

6 부인좌상

이번에는 번지는 기법은 쓰지 않고 마른 다음 계속
겹쳐 나가는 방법으로 특히 의상에서 중후한 맛이
나도록 하였다.

① 종이 위에 연필로 스케치할 때, 너무 명암을 진하게 하면
바탕색칠에 연필이 녹아 화면을 더럽히게 된다.

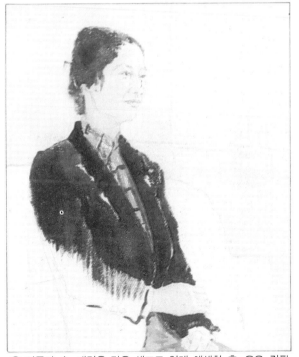

② 얼굴과 손, 배경을 같은 색조로 얇게 채색한 후 옷은 갈필
을 구사해 채색한다.

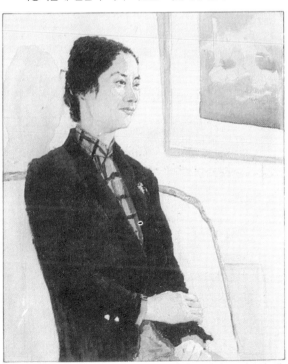

③ 옷과 손, 얼굴에 2차로 한단계 진하게 채색하고 의자와 액
자도 초벌칠을 한다.

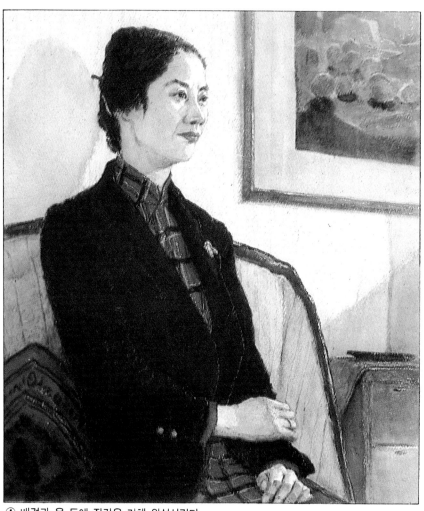

④ 배경과 옷 등에 질감을 가해 완성시킨다.

① 안면과 머리에 바탕색칠을 한다.
　옷은 갈필을 이용한다.

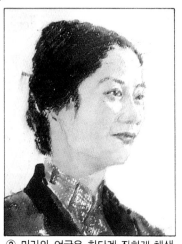

② 머리와 얼굴은 한단계 진하게 채색
　한다.

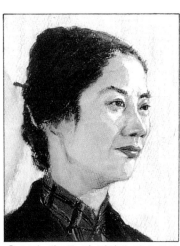

③ 보다 색조를 더 강하게 하여 완성
　시킨다.

70

7 노인상

퇴락한 목조 가옥을 배경으로 노인을 배치하였다. 안면의 질감과 나무의 재질감을 대비시켜 수채화의 진수를 맛보게 한다. 특히 배경에서는 번지는 기법에서 어떻게 가옥이 살아나오는가 주목하여 보도록 하자.

① 연필로 표현한다.

② 주황과 남색을 이용해 안면과 옷을 번지게 한다.

③ 배경도 몇가지 색으로 번지게 한다.

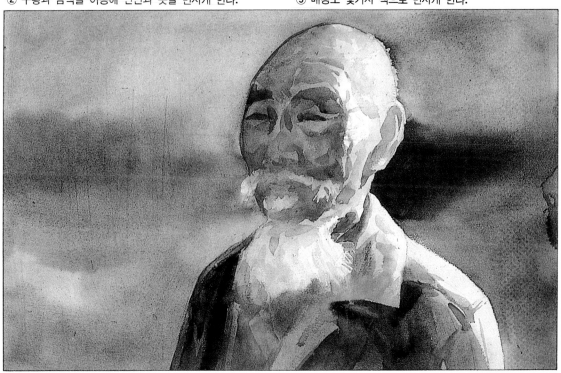

④ 보다 진한 색으로 인물과 옷의 명암을 표현한다.

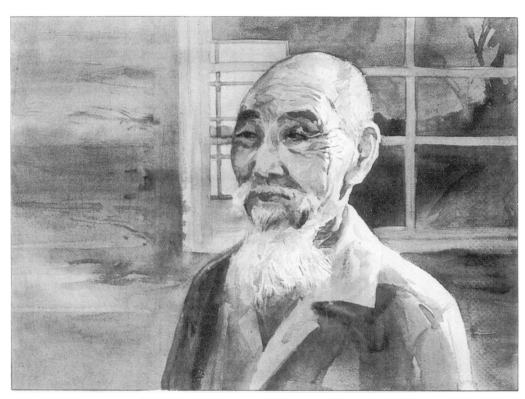

⑤ 조금씩 보다 진
한 색으로 인물
과 배경의 구조
를 표현해 준다.

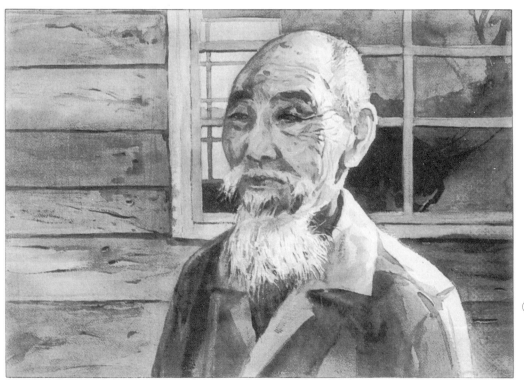

⑥ 널판지의 어두
운 곳을 표현하
고 인물의 세부
를 다듬어 완성
한다.

● 극도로 넓은 배경에 인물은 아래쪽으로 조그맣게 배치되었다. 특이한 구도이나 인물의 묘사가 능숙하며 심오한 분위기
 와 현대성이 짙은 점이 특징이다.

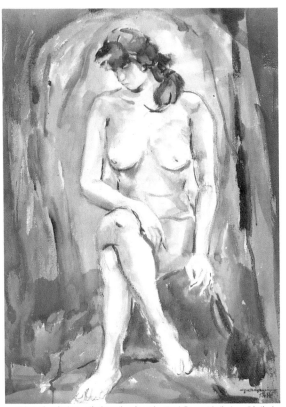

• 대범한 필치로 재빠르게 인물의 특성을 표현했다. 형태가
 약하고 배경처리가 미숙해 보인다.

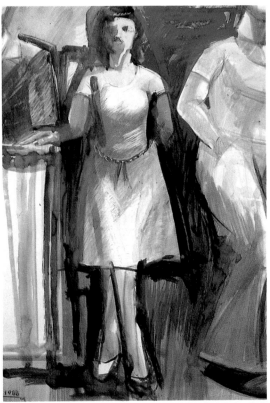

• 수채화를 매우 현대적 감각으로 구사한 작품이다. 대담
 한 구성과 속도감 있는 붓질로 다양한 기법을 구사하였다.

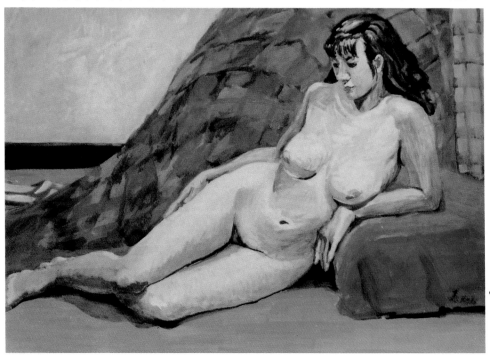

• 안정된 구도에 표현력도
 우수하다. 그러나 인물
 이 너무 딱딱하게 보인
 다.

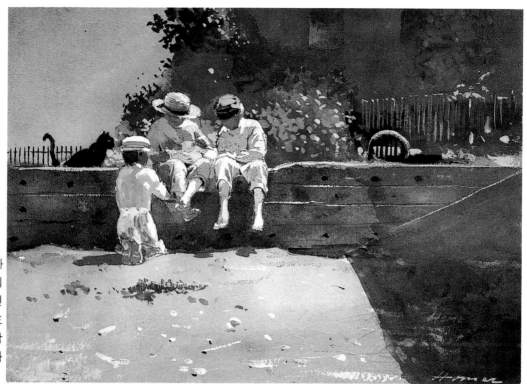

● 수채화의 묘미가
 유감없이 발휘되
 었다. 세계적인
 대가인 윈슬로 호
 머는 수채화의 각
 종기법을 능숙하
 게 구사하였다.

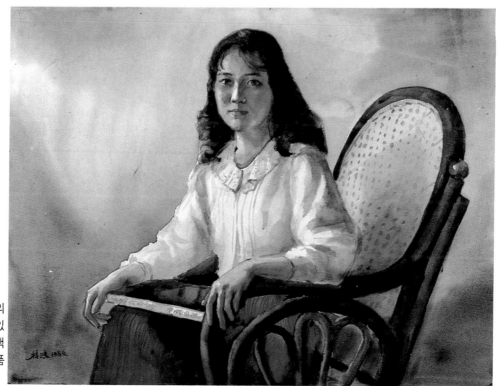

● 시원한 배경과 좌상의
 여인이 잘 조화되어 있
 다. 정확한 관찰력과 색
 채감각이 뛰어난 작품
 이다.

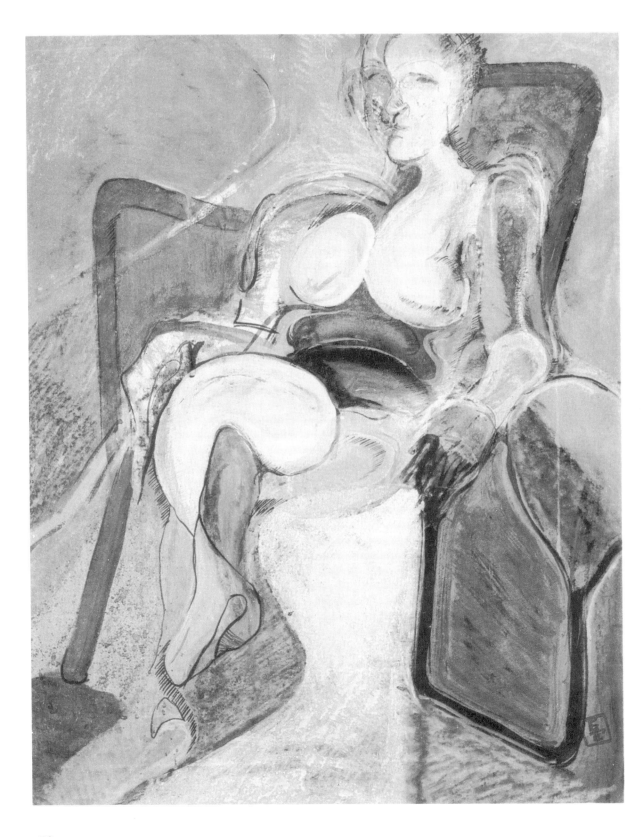

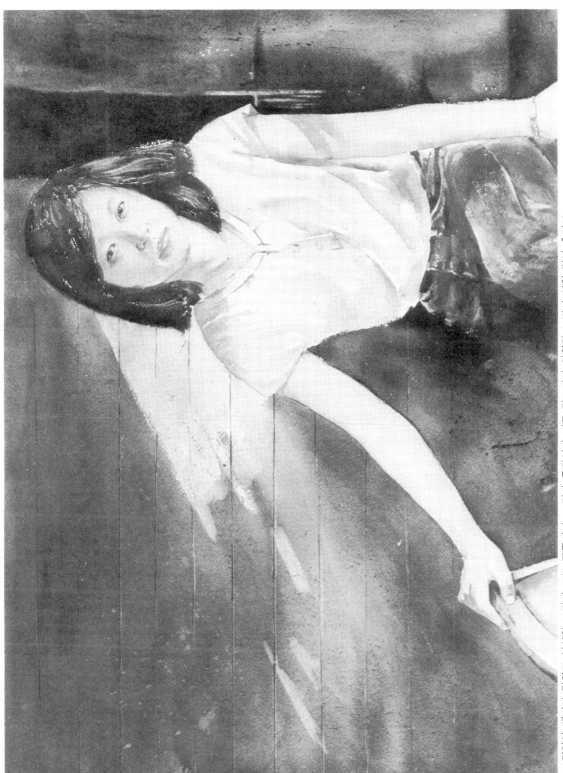

● 명암의 대비가 강하고 신선한 느낌이 드는 작품이다. 그러나 윤곽선이 너무 강조되어 회화적 느낌이 약한 것이 흠이다.

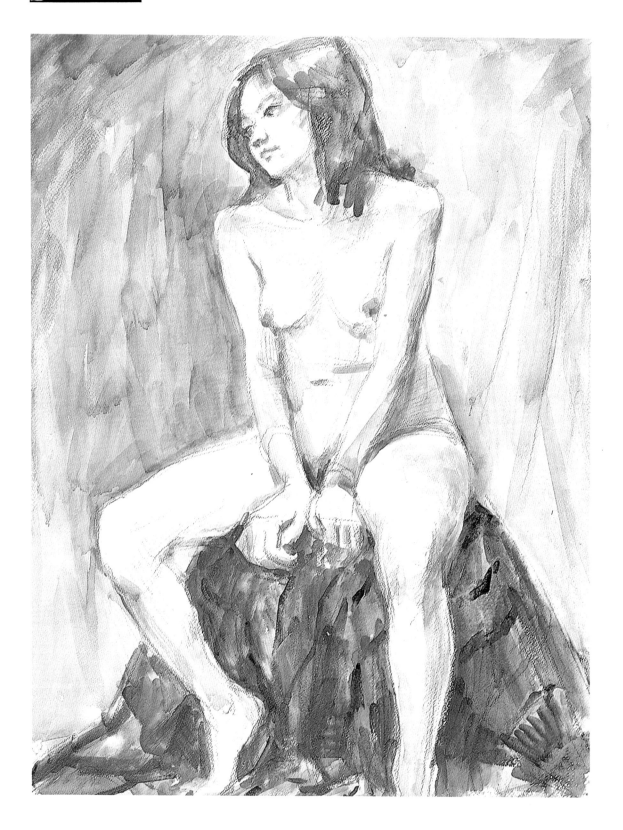

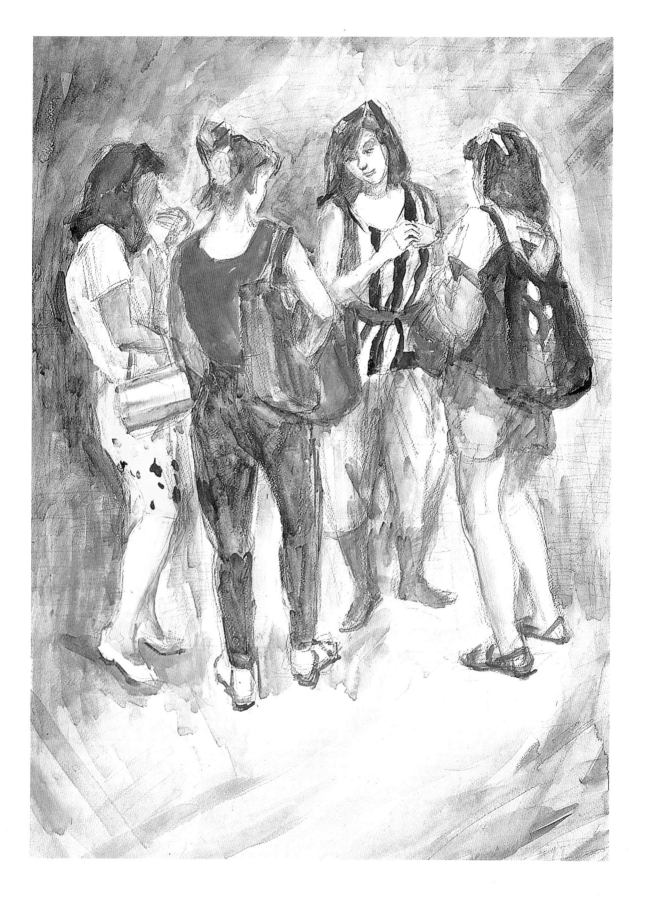

습작에서 탈피한 인물화에 도전

인물화를 즐겨 그리는 사람이라도 때로는 습작자체가 아니라 회화 구성이라든가 새로운 방향으로 모색해 보는 것도 좋은 공부가 된다.

수채화는 습작으로 시작해서 습작으로 끝난다라는 말을 한 사람도 있지만 회화 그 자체는 습작의 시대에서 벗어난 것 같다.

수채화를 그리고 있다 보면 좀처럼 습작으로부터 빠져 나오지 못하는 수도 있지만, 거기에서 크게 변화를 가져 보는 것도 좋은 일이다.

기발한 차림의 소녀가 그림이 된다.

화가들에게도 자기 나름대로의 좋아하는 모델이 있다. 그러나 언제나 틀에 박힌 모델보다는 때로는 거리에서 만난 젊은이들도 특색있는 그림 소재가 되어

줄 수 있다. 탱크톱이라든가, 미니스커트라든가, 타이트라든가, 색의 조화라도 뒤죽박죽인 현란한 그 상태로도 좋다. 기발한 쪽이 오히려 그림이 되어 준다. 그려보고 싶다고 생각하게 되는 휑덩한 스커트를 입고 우아한 얼굴을 하고 앉아 있으면 그리고 싶다는 기분이 들지가 않는다.

"형태"와 동시에 "자세"를 공부한다.

이것은 상당한 소질 문제이다. 사람에 따라서 다르다. 형태는 그렸더라도 자세에 대해 익숙지 못한 사람이 있으니까 회화적으로 말한다면 자세가 잘된 그림쪽이 훨씬 좋아 보인다. 회화로서도 재미 있어진다. 형태는 잘못되었지만 소질이 있는 사람이나 파악을 잘하는 사람은 자세를 잘 그린다. 그러나 형태가 제대로 취해지지 않았으면 좋은 자세가 만들어지지는 않는다. 연필과 동시에 목탄을 사용해 보면 좋을 것이다. 목탄은 연필과 달라서 여러가지 맛이 가능하다. "자세"와 "형태"를 잘 연구해 보는 것이 수채화에 빨리 통달하게 되는 비결이다.

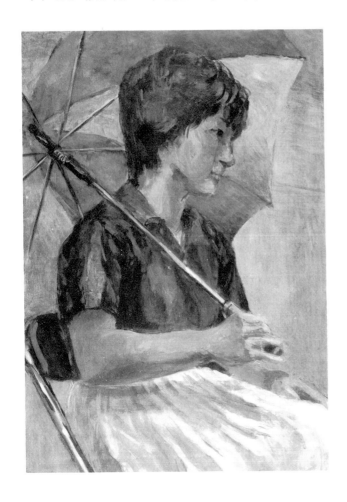

작품예 3 어 부

투명수채화로서 그려진 늙은 어부의 초상. 하나 하나의
터치가 생생한 형태를 만들고 있어 노인의 연령을 느끼
게 하고 있다.

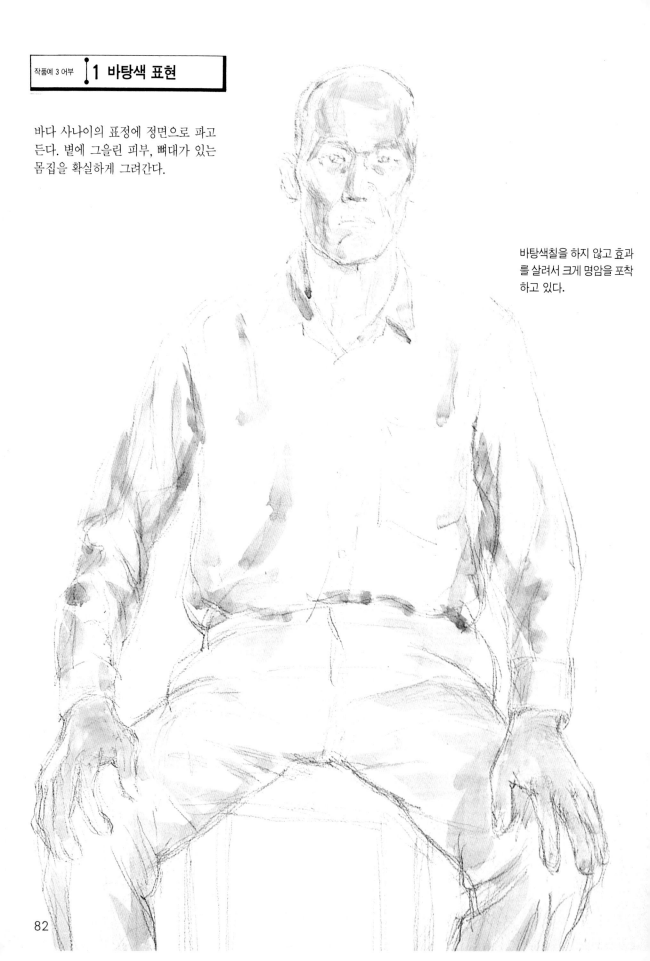

1 바탕색 표현

바다 사나이의 표정에 정면으로 파고
든다. 볕에 그을린 피부, 뼈대가 있는
몸집을 확실하게 그려간다.

바탕색칠을 하지 않고 효과
를 살려서 크게 명암을 포착
하고 있다.

● 밝은 부분의 색을 기본으로 한다. ─────────────────────────

얼굴 중 가장 밝은 이마의 색을 전체에 채색
한다.

바지에도 엷게 밝은 색을 채색한다.

셔츠의 주름을 굵게 그린다.

● 진한 색으로 그늘이나 형태 변화를 포착한다. ─────────────────────

이마는 밝게 남겨 둔다.

코 옆으로 그늘을 넣어준다.

협골이 나와 있는 느낌을 파악한다.

장년에 걸친 직업에 의해 창출되어진 건장함
을 표현하고 싶다.

얼굴의 입체감을 크게 나누어 그린 후, 턱밑의 공간도 살린다.

● 데생

가볍고 부드러운 선으로 데생한다.

수채화 보드에 연필로 직접 그려간다. 처음엔 극히 엷고
부드러운 선으로 크게 형체를 본따서 서서히 분명한
것으로 진행해 간다. 얼굴에 생기는 그늘이나 의복의
주름까지 세밀히 그린다. 지우개를 사용하면 종이 표면
이 일어나서 나중에 번지게 되는 원인이 되므로 될 수
있으면 사용하지 않도록 할 것. 그러기 위해서도 가벼운
선으로 그리기 시작하는
것이 중요하다.

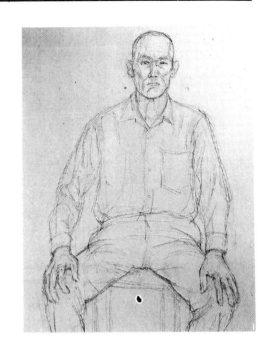

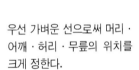
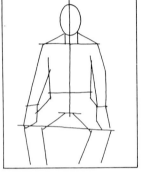

우선 가벼운 선으로써 머리 ·
어깨 · 허리 · 무릎의 위치를
크게 정한다.

● 정면을 향한 형태를 그린다.

정면을 향한 모양은 측면의 두께가 보이지 않는 것으로써 원근감을 내기 어렵다. 그 때문에 평면적인 표현이 되기
쉽다. 윤곽을 잡는 법이나 명암을 주는 법을 공부하여 원근감을 창출한다.

면이 변화하는 경계를 그려 입체감을 살린다.

이마 가장자리, 협골, 턱이 얼굴 앞 부분과 안쪽 부분과
의 경계로 되어 있다. 이 경계에서 얼굴형은 안쪽으로
동그랗게 말려 있다. 이 부분을 기준으로 해서 정면과
측면의 차이를 표현하면 입체감있는 형이 된다. 여러
위치에서 모양을 관찰하면 형태가 변하는 걸 발견하기
쉽다.

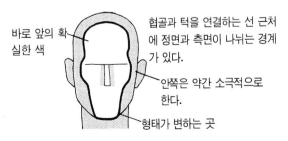

바로 앞의 확
실한 색

협골과 턱을 연결하는 선 근처
에 정면과 측면이 나뉘는 경계
가 있다.

안쪽은 약간 소극적으로
한다.

형태가 변하는 곳

윤곽 부분과 바로 앞의 형을 나누어 그린다.

입체를 바로 앞 부분과 안쪽 부분으로 나누어 생각해
본다. 윤곽선으로서 비교되는 부분을 입체의 안쪽에
있는 형이다. 밑그림에서는 바로 앞에 있는 눈, 코에
대해 얼굴의 윤곽 부분은 안쪽에 있다. 앞 부분과 윤곽
부분을 나누어 그려서 측면의 두께를 낸다. 앞의 형과
윤곽이 똑같은 힘으로 그려지면 입체감이 없는 평면적
인 형이 되어 버리므로 주의한다.

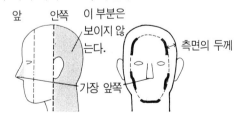

앞 안쪽 이 부분은
보이지 않
는다.

측면의 두께

가장 앞쪽

● 색을 입힌다.

그림자 부분에 갈색을 겹칠한다.

얼굴 · 손 YELLOW OCHRE 를 주조로 해서 겹칠한다.

셔츠 GREEN GREY를 엷게 착색한다. 그림자는 보라, 청색이 주조.

의복은 터치를 크게하여 부드러움을 살린다.

바지 약간 가라앉은 YELLOW OCHRE. 그림자는 동색계로 짙은 색.

밝은 부분의 색을 전체에 채색한다.

얼굴이나 옷의 밝은 부분의 색을 기초로 하여 전체를 엷게 채색한다. 그후 짙은 색으로써 그림자나 주름을 큼직하게 그려간다. 투명수채화에서는 바탕색칠한 터치가 비쳐 보이는 것으로써 철저하게 그리는 게 중요하다. 작품예에서는 여유있는 터치로 되어 있다.

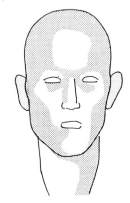

앞쪽으로 나와 있는 부분에는 색을 겹칠하지 말고 밝게 남겨 둔다.

구도의 중요점

삼각형의 구도에 동작을 담는다.

작품예는 안정한 삼각형의 구도인데, 잘 보면 미묘하게 형이 비틀려서 화면에 움직임을 만들어 내고 있다. 완전하게 좌우대칭인 구도로 하면 동작이 멈춰 버린다. 여기서는 머리, 양손, 무릎의 위치를 중심부터 조금씩 엇갈리게 하여 변화를 만들고 있다.

안정 — 동작이 없다.

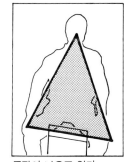

동작이 나오고 있다.

전체의 균형을 약간 뒤틀리게 한다.

의자의 선도 약간 기운다.

● 남자다운 얼굴을 그려낸다.

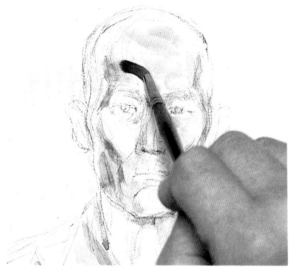

볕에 그을은 피부색을 낸다.

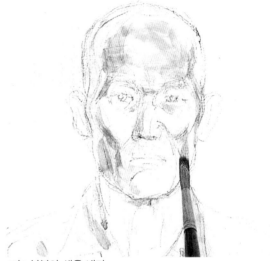

그늘 부분의 색을 낸다.

● 부분과 전체의 균형을 따져 그린다.

배경을 그린다.

표현하고 있는 얼굴쪽에서 배경으로 색을 채색해 간다.

셔츠를 그린다.

허리에 짙은 색을 채색해 형태를 긴장시킨다.

손과 동색계인 배경을 그린다.

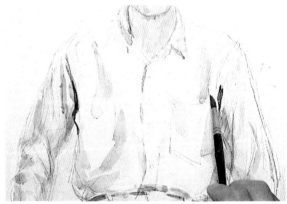

셔츠 양 옆구리의 그늘을 진한 색으로 그린다.

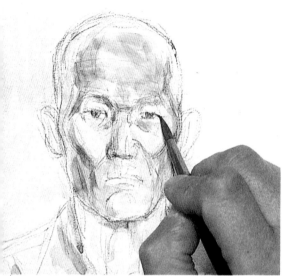

눈은 점을 그린듯한 작은 터치로 그린다.

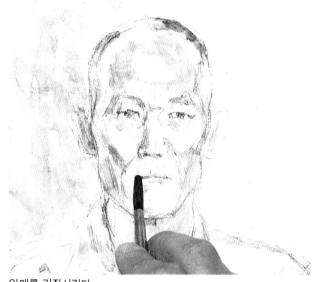

입매를 긴장시킨다.

손을 그린다.

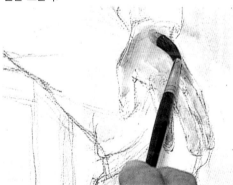

손은 얼굴보다도 붉은기를 띤 짙은 색으로 한다.

색을 겹칠하여 볼륨감이 나게 한다.

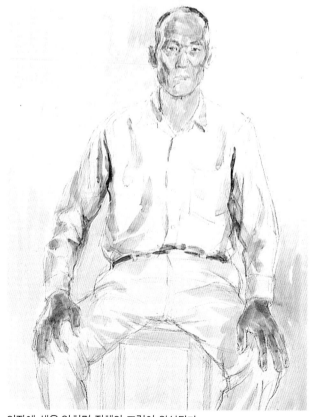

의자에 색을 입히면 전체의 조립이 완성된다.

● 남자다운 얼굴을 그려낸다.

적동색 피부로써 바다에서 사는 남자의 분위기를 낸다.

햇볕에 그을린 피부색을 내는데에, 바탕색에는 YELLO OCHRE를 사용했다. 그림자 색으로는 적자색을 띤 갈색을 겹칠하였다. 머리를 어두운 색으로써 조여주어 이마가 튀어나온 모양을 강조. 또 협골이나 이마 끝에 색을 겹칠하여 입체감을 내고, 턱을 단단히 그려서 튼튼함도 표현하고 있다. 연륜을 느끼게 하는 어부의 얼굴이 되었다.

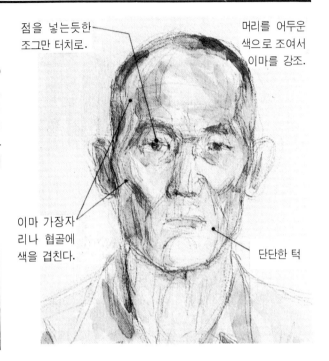

점을 넣는듯한 조그만 터치로.

머리를 어두운 색으로 조여서 이마를 강조.

이마 가장자리나 협골에 색을 겹친다.

단단한 턱

● 좌우 눈을 그리는 방법을 바꾼다.

정면을 향한 얼굴에서는 양쪽 눈이 똑같아 보인다. 그러나 좌우 눈을 똑같이 강조해 그릴 게 아니라, 그리는 방법을 바꾸어 표정을 풍부하게 하는 것이 중요하다. 작품예에서는 오른쪽 눈은 꼼꼼하게 그려지고 있지만 대비관계는 소극적이다. 이에 대해 왼쪽 눈은 빛이 닿고 있는 쪽으로서 대비관계를 강조하고 있다. 이처럼 2개의 눈을 구분해 그리면 얼굴 인상이 분명해져 온다.

● 배경과 인물을 하나로 통일한다.

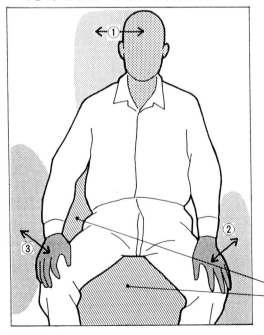

피부와 동색계로 배경을 표현한다.

피부색에 가까운 색을 배경에 채색하여 화면에 일체감을 살린다. 배경의 색은 피부색보다 옅게 하여 앞에 있는 인물이 돋보이도록 했다. 배경에 색을 배치해갈 경우, 얼굴과 손 주위에서부터 시작하면 하기가 쉽다.

배경에 색을 표현해가는 순서
● 우선 얼굴 주위(①)에 얼굴과 동색계를 착색한다.
● 좌우 손 주위(② ③)에 손과 동색계로 착색한다.
● ① ② ③을 옅은 색으로 일관해 배경의 전체감을 주도록 한다.

연보라와 동색계로써 배경과 연관되게 한다.

● 손을 그린다.

손은 모델의 개성을 나타낸다.

손은 얼굴과 같이 이 노어부의 개성을 나타내고 있는 부분이다. 볕에 그을린 커다랗고 두터운 손은 장년에 걸친 직업을 느끼게 하는 현실감을 준다. 이 인상을 반드시 작품에 불어넣어야 한다. 모델이 가진 개성을 확실히 파악했을 때에 감동과 발견이 있는 작품이 그려진다. 손은 모델의 일상을 나타내는 중요한 요소라 하겠다.

양손의 색을 바꾸어 전후 관계를 포착한다.

좌우 손의 표정을 각기 바꾸어 그리면 화면이 생생해진다. 왼손은 왼다리가 약간 뒤로 가 있으므로 해서 오른손 보다 뒤쪽에 있다. 안쪽에 있는 왼손을 어두운 색으로 그려서 전후의 차이를 낸다.

색을 겹칠하여 손의 볼륨감을 낸다.

손의 두께나 손 관절이 굽어진 모양에 색을 겹칠하여 표현해 나간다. 색을 겹칠한 부분은 불투명에 가까와져서 형태가 강조되면서 저항감을 갖게 된다. 이에 대해, 색이 겹쳐서 있지 않은 투명한 부분은 안쪽으로 빠져간다. 이 차이에 의해 손의 볼륨감을 내도록 한다.

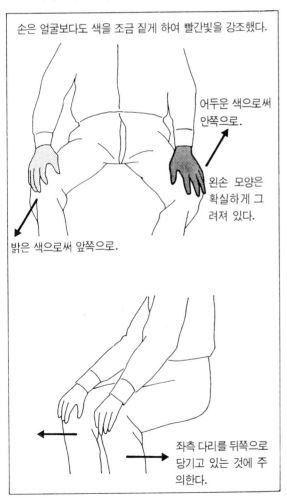

손은 얼굴보다도 색을 조금 짙게 하여 빨간빛을 강조했다.

어두운 색으로써 안쪽으로.

왼손 모양은 확실하게 그려져 있다.

밝은 색으로써 앞쪽으로.

좌측 다리를 뒤쪽으로 당기고 있는 것에 주의한다.

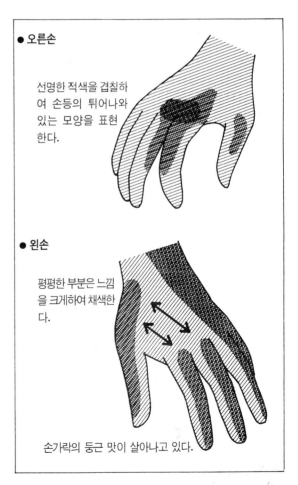

● 오른손

선명한 적색을 겹칠하여 손등의 튀어나와 있는 모양을 표현한다.

● 왼손

평평한 부분은 느낌을 크게하여 채색한다.

손가락의 둥근 맛이 살아나고 있다.

3 마무리

● **배경을 마무리한다.**

연보라로 배경을 손질한다.

셔츠와 배경과의 대비를 만든다.

무릎이 앞으로 나와 있는 것처럼 한다.

● **부분을 마무리한다.**

윤곽선을 강조한다.

목을 어둡게 그린다.

우측 눈과 좌측 눈의 표정의 차이를 낸다.

좌측 손 모양을 가다듬는다.

두부를 강조, 얼굴을 조여준다.

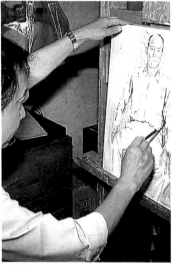

제작중인 모습.

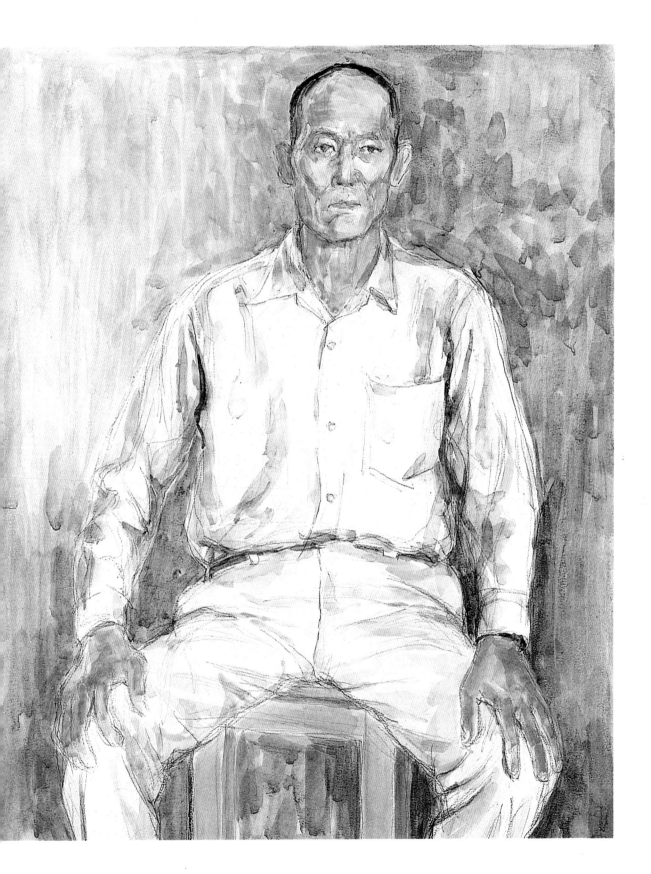

● 배경 색을 가다듬어 간다.

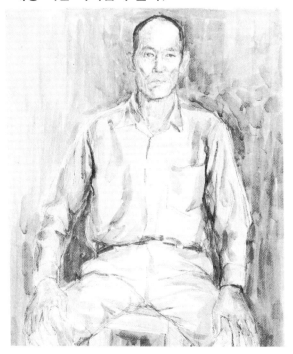

배경을 어둡게 하여 인물을 떠오르게 한다.

앞 단계에서는 화면에 일체감을 갖게 하였는데, 이번에는 원근감을 살려 나간다. 그러기 위해서 배경색의 톤을 전체로 떨어뜨려서 인물이 떠올라 보이도록 공부한다. 배경의 기본색을 연보라로 하여 혼탁해지지 않도록 터치를 살려서 겹칠해 간다. 얼굴이나 손 등 표현할 부분의 주위는 섬세한 터치로써 조화로움을 취해간다. 이에 대해 인물에서 떨어진 부분은 대담한 터치로 대비를 만든다. 또 얼굴 좌측과 왼손 주위에는 피부색과 동색계로 배경을 나타내어 일체감있는 화면을 유지하고 있다.

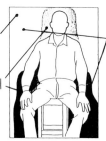

인물에서 떨어진 곳의 대담한 터치

얼굴이나 손 주위의 세밀한 터치

피부색을 배경에 남겨서 입체감을 유지한다.

배경과의 대비로써 인물의 원근감을 살린다.

정면에서 그리고 있는 것으로써 인물의 원근감을 살리기란 어렵다. 배경과의 대비관계를 변화시키면 원근감을 표현할 수 있다.

색이나 명암의 대비관계(대비)가 분명해지면 2가지 사이의 거리가 멀어 보이고, 대비관계가 약하면 가깝게 보인다. 이 성질을 이용해서 두부에서는 배경과의 대비관계를 약하게 하고, 손이나 무릎 부분에서는 강조해 본다.

그렇게 하면 두부는 화면 안쪽으로 들어가고 손발이 앞으로 나와서 원근감이 나타나게 된다. 그러나 극단적인 대비관계는 화면을 동떨어지게 하므로 주의가 필요하다.

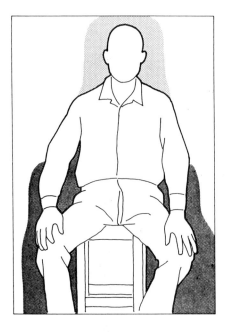

좌측 그림은 화면 상하로 대비관계를 바꾼 것으로써 원근감이 살아 있다. 밑그림은 화면 전체의 대비관계가 똑같으므로 입체감이 생기지 않아 마치 오려 붙인듯한 모양이 되었다.

●마무리

화면 전체를 보면서 세부를 그린다.

끝으로 화면 전체를 보면서 각부의 표정에 차이를 두게 한다. 얼굴은 세밀하게 표현, 이마의 커다란 면의 형태를 그리고서, 눈 위나 뺨의 하일라이트 부분은 종이 바닥의 엷은 색을 살린다. 뺨의 뼈는 강하게 그려 입체감을 낸다. 또 옷은 담담하고 시원스레 채색하여 두부와의 대비를 만든다. 배경은 느낌에 변화를 주어 공간을 표현하고, 화면 전체 속에서 각 부분을 비교하며 세부를 마무리한다.

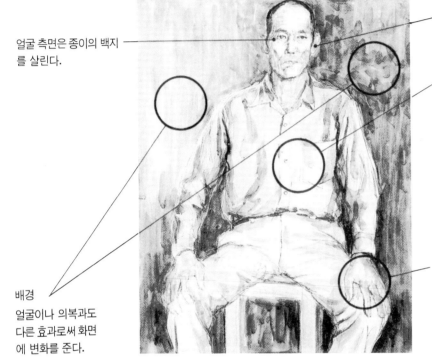

얼굴 측면은 종이의 백지를 살린다.

뺨의 그림자와 귀가 배경과 자연스럽게 연결되었다.

옷 색을 너무 겹치지 말고 바탕색을 살려서 시원스레 마무리한다.

손 양손의 표정에 변화를 주기 위해 오른손은 약하게 그리고 왼손을 뚜렷한 형으로 했다. 얼굴보다 강해지지 않도록 주의한다.

배경
얼굴이나 의복과도 다른 효과로써 화면에 변화를 준다.

무릎과 허리의 전후 관계를 표한다.

바지의 허리 부분에 엷게 물감을 채색하고, 무릎 부분에는 종이의 백지를 남겨 둔다. 무릎은 백지와 배경과의 대비로써 앞으로 나오게 된다.

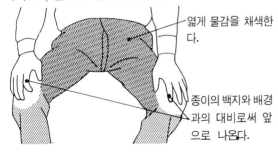

엷게 물감을 채색한다.

종이의 백지와 배경과의 대비로써 앞으로 나온다.

목을 전체적으로 어둡게 한다.

앞 단계에서는 목이 얼굴보다도 밝아서 화면이 받아들여지는 게 부자연스러웠다. 목을 얼굴보다도 전체적으로 어둡게 하면 좋을 것이다.

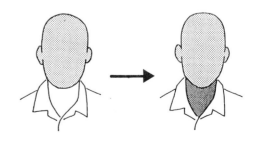

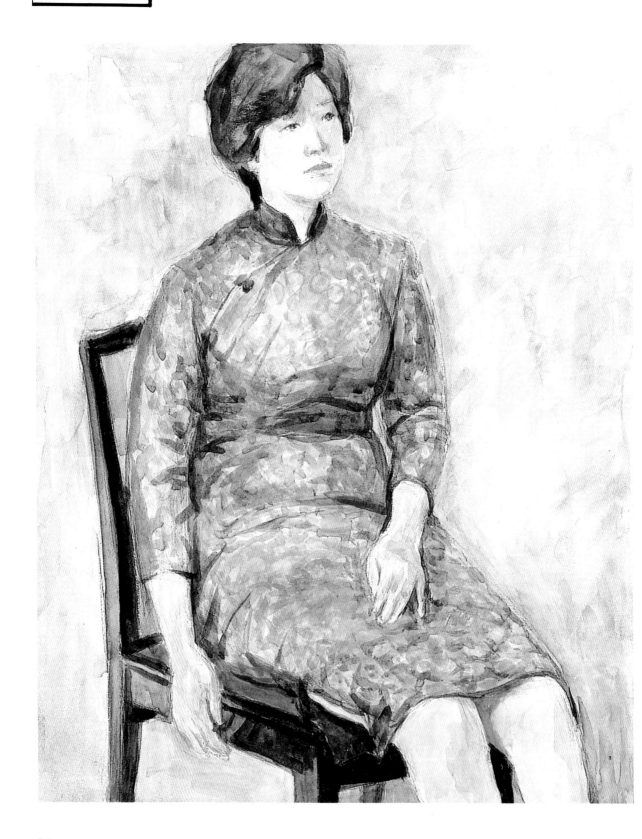

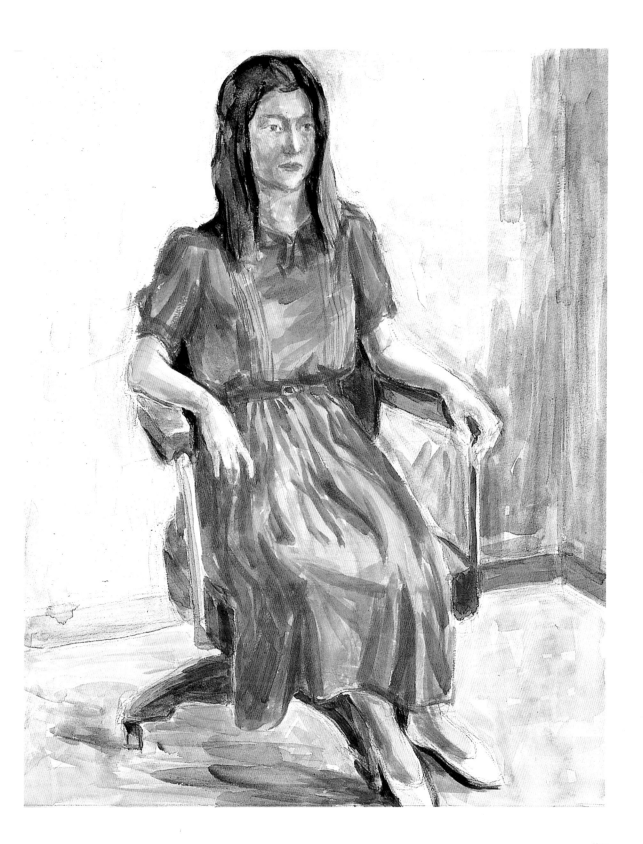

수채화와 유화의 기법에는 공통된 것이 있다.

수채화는 유화와 비하면 느낀 것을 빠르게 계속적으로 표현해야 하는 것으로, 유화의 밑그림으로서 풍경 따위를 흔히 그리게 된다. 그런데 내 경우, 수채화의 기법은 유화 기법과 순서적으로는 일치하는 부분이 많다. 밑에 색을 두고서 위에 색을 보태주는 방법은 상당히 색의 선택(유화의)을 확실하게 해준다. 그런 이유로, 투명수채화는 내게 있어서는 빠뜨릴 수 없는 화재(畵材)이다. 게다가 종이도 중요하다. 자기 기호에 맞도록 발색하는 종이를 찾아내도록 한다.

바닷바람을 느끼게 하는 어부를 리얼하게 그린다.

이 작품에서의 모델이 된 어부는 도회지에서 흔히 보는 얼굴이 아니라, 자기 길을 묵묵히 지켜 온 강하고 억센 얼굴이었다. 바닷바람 속에서 살아 온 사나이의 이미지가 얼굴에서 나타나야 하는 것이다.

게다가 청결한 느낌, 이야기를 나누었을 때의 빛나던 눈과 넘치는 활력이 빠져서도 안되었다.

이것을 바로 리얼하게 그림과 동시에 노동에 의해 만들어진 억센 손마디를 주목해야 했다. 이런 모든 것은 억지로 만들어 내려고 해서 만들어지는 것이 아니다. 모델 자체가 좀처럼 만나기 어려운 강한 개성의 소유자인 것이다.

선입관에 사로잡히지 말고 자기 감각을 중요시한다.

어부라도 광대뼈가 튀어나오고 눈이 날카로운 느낌을 그리고 싶다고 생각하면 그것은 그릴 수 있다. 그러나 그림을 그릴 때 선입관은 버리도록 한다. 색에 있어서도 고유색이란 개념을 버린다. 색은 빛에 의해 얼마든지라도 변한다. 그 변화를 자기 감각으로 파악한다. 그림을 그린다는 것은 기꺼이 자기가 느낀 것을 표현하고 싶어서 그리는 것이니까.

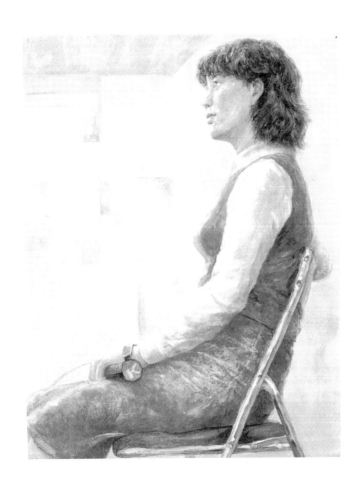

작품예 4 중국옷을 입은 여자

밑그림을 만들어 계획적으로 그려간 작품. 물감의 투명색과 불투명색을 구분해 사용하는 데에 주의하자. 중국옷이나 부채의 미묘한 질감을 추구해서 세부까지 뚜렷이 그려져 있다.

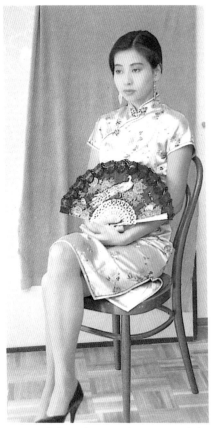

중국옷이나 부채 등 그려볼만한 주제다.
표면의 화려함만이 아니라 인체의 조립까
지 확실히 포착하여 그리는 것이 필요하
다.

우선 인물에 엷게 채색한다.

옷에 색을 입힌다. 반사하고 있는 부분은 남
긴다.

안감에 파란색을 채색한다.

부채 무늬를 대충 그린다.

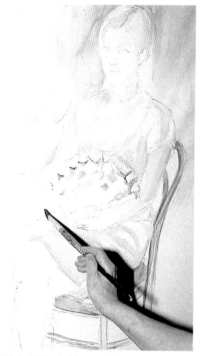

배경에 엷은 회색을 표현한다. 배경에 색이
들어가 인물과의 일체감이 생긴다.

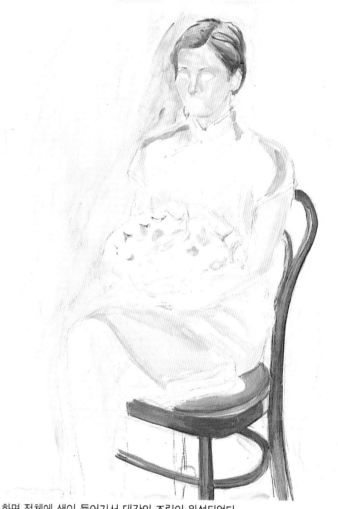

화면 전체에 색이 들어가서 대강의 조립이 완성되었다.

동양화용 붓으로 머리칼의 부드러운 흐름을
나타낸다.

피부색을 강조해 나간다.

코 옆에 그늘 색을 만든다.

● **밑그림을 만든다.**

목탄지에 밑그림을 그린다.

밑그림을 본 제작하는 종이에 그리면 고치거나 지우거나 해서 실패가 많다. 수채화에서 특히 중요한 화면의 그림은 마무리하기가 힘들므로 밑그림을 트레싱페이퍼에 목탄으로 그리거나 지우거나 하면서 화면에 어떻게 그려갈지 구도를 만들어 간다. 또 인체의 구조도 확인하면서 꼼꼼하게 밑그림을 그린다.

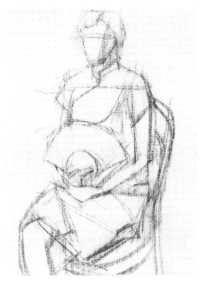

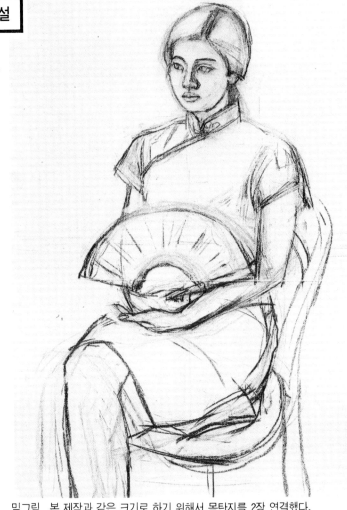

밑그림 본 제작과 같은 크기로 하기 위해서 목탄지를 2장 연결했다.

◀ 형태를 잡은 에스키스

● **밑그림을 전사한다.**

밑그림을 트레싱페이퍼에 그린다.

베껴넣은 선 뒤에 목탄을 묻히고 본 제작할 종이에 댄다. 겉에서 다시 한 번 베껴

그린다. 빨간 연필을 사용하면 아직 문지르지 않은 부분을 알 수 있어 편리하다.

전사한 선을 토대로 윤곽을 분명히 한다.

세부도 그려서 밑그림이 분명해지도록 한다.

●바탕색

중간 밝기의 색으로 표현한다.

엷게 중간 밝기의 색으로 채색한다. 빛이 닿는
부분은 종이의 백지를 효과적으로 사용한다.
먼저 인물에 엷은 색을 채색하고 배경에 엷은
회색을 표현한다. 바탕색 단계에서도 얼굴,
손, 다리 측면을 어둡게 하여 입체감을 낸다.

얼굴색은
JAUNE BRILLANT.

빛을 반사해서 밝아
진 가슴 부분은 남
겨 두고 표현한다.

손은 얼굴색보다도
갈색을 띤 색. 정면
과 측면을 구분해
표현한다.

치맛단은 빛이 강하
게 쬐어지지는 않으
므로 약간 침체된
색을 사용한다.

옷의 PINK
ROSE MADDER,
COBALT BLUE, WHITE

배경에 엷은 회색을 나타내
어 인물과 배경의 중요한 관
계를 만들어 둔다.

얼굴형을 포착한다.

전체의 형이 밑그림에서 확실히 잡혀져 있으므로 하나
하나의 부분에서부터 마무리해 간다는 기분으로 그린
다. 눈과 입술은 남겨 두고 우선 얼굴의 정면과 측면의
형을 파악, 얼굴 구조를 크게 포착한다.

얼굴 측면에 한색을 쓴다.

얼굴에는 이마처럼 평퍼짐한 부분과 뺨의 측면처럼
우묵한 부분이 있다. 한색계의 색(연록·청)은 뒤로
후퇴하는 성질이 있는 것으로서, 우묵한 부분에 엷게
사용하면 자연히 안쪽으로 빠지는 형태가 된다.

① 그림자에 바탕색을 사용한다.

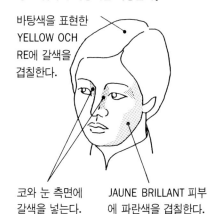

바탕색을 표현한
YELLOW OCH
RE에 갈색을
겹칠한다.

코와 눈 측면에
갈색을 넣는다.

JAUNE BRILLANT 피부
에 파란색을 겹칠한다.

② 그림자에 색을 겹칠한다.

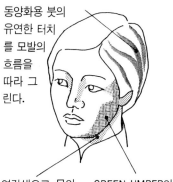

동양화용 붓의
유연한 터치
를 모발의
흐름을
따라 그
린다.

연갈색으로 목의
그림자를 만든다.

GREEN UMBER의 엷
은 색을 겹칠한다.

③ 피부색을 강조한다.

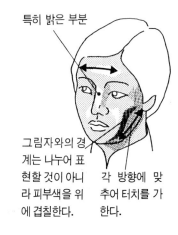

특히 밝은 부분

그림자와의 경
계는 나누어 표
현할 것이 아니
라 피부색을 위
에 겹칠한다.

각 방향에 맞
추어 터치를 가
한다.

●얼굴의 세부를 그린다.

입술은 뚜렷한 형을 만든다.

아랫입술의 볼록함은 하얗게 칠을 남겨 둔다.

눈꼬리의 형을 분명하게 한다.

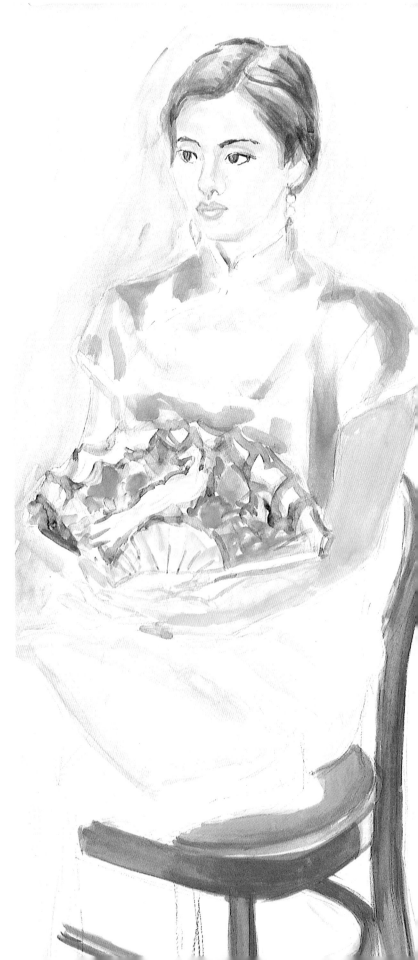

● 중국옷을 그린다.

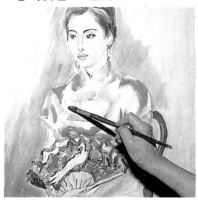
빛나고 있는 부분은 여백으로 남겨 둔다.

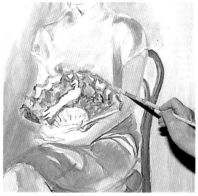
WHITE를 겹쳐간다.

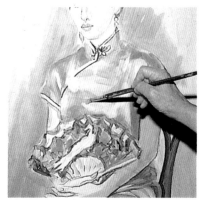
거기다 투명색을 겹칠한다.

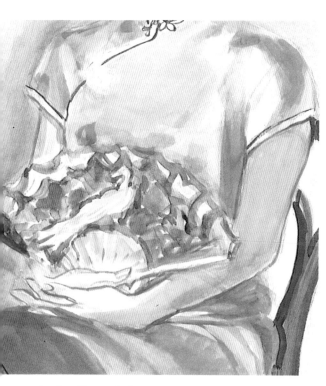

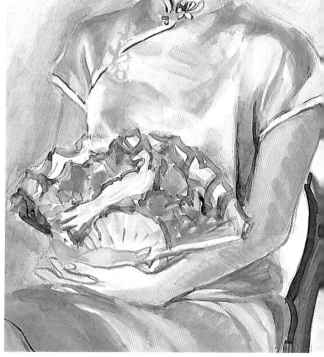

● 스커트를 그린다.

다리의 방향을 맞추어 터치해 나간다.

주요 명암을 파악한다.

옷 단에 진한 색을 채색한다.

●얼굴의 세부를 그린다.

입술 - 전체를 볼록하게 표현해 낸다.

윤곽을 강조, 입술 전체의 형을 분명히 해둔다. 입술은 작은 부분이지만 명암을 포착, 입술의 볼록함을 잘 표현해야 한다.

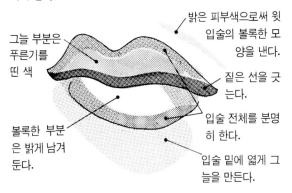

그늘 부분은 푸른기를 띤 색

볼록한 부분은 밝게 남겨 둔다.

밝은 피부색으로써 윗입술의 볼록한 모양을 낸다.

짙은 선을 긋는다.

입술 전체를 분명히 한다.

입술 밑에 엷게 그늘을 만든다.

코 - 그늘 색과 백지로써 높이를 표현한다.

명암을 뚜렷이 포착, 코의 높이를 표현한다. 그늘에 연보라를 채색해 안쪽으로 후퇴하는 효과를 낸다. 콧등은 채색하고 남은 여백을 사용했다.

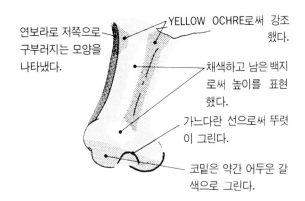

연보라로 저쪽으로 구부러지는 모양을 나타냈다.

YELLOW OCHRE로써 강조했다.

채색하고 남은 백지로써 높이를 표현했다.

가느다란 선으로써 뚜렷이 그린다.

코밑은 약간 어두운 갈색으로 그린다.

눈꺼풀에 음영을 만든다.

갑자기 눈동자부터 그리지 말고, 주위형부터 정리해 간다. 진한 PINK로써 눈위의 우묵함을 나타내고 입체감을 준다.

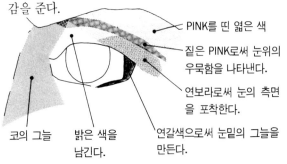

코의 그늘

밝은 색을 남긴다.

PINK를 띤 엷은 색

짙은 PINK로써 눈위의 우묵함을 나타낸다.

연보라로써 눈의 측면을 포착한다.

연갈색으로써 눈밑의 그늘을 만든다.

속눈썹과 눈동자를 그린다.

동양화의 삭용필을 사용해서 그리면 가늘게 그릴 수 있다. 눈의 윤곽을 선으로 채우면 입체감이 나지 않으므로 주의해야 한다.

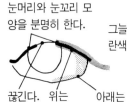

눈머리와 눈꼬리 모양을 분명히 한다.

그늘 부분에 엷게 파란색을 표현한다.

하일라이트를 남긴다.

파란색을 채색해 아이샤도우 같은 느낌을 낸다.

끊긴다. 위는 검정으로. 아래는 감청으로.

선으로 에워싸지 않는다.

세부 그리는 법

붓을 받치는 용도로도 사용한다.

세부를 그릴 때, 팔이 불안정하면 선이 떨리거나 빗나가게 표현된다. 붓을 받치고서 안정시키면 좋을 것이다. 왼손에 또 하나의 붓을 쥐고 오른 손목을 그 붓대에 대고서 세부를 그려간다.

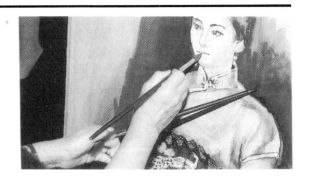

● 중국옷을 그린다.

광택이 있는 질감을 그려낸다.

중국옷에는 미묘한 광택이 있다. 빛이 닿는 부분은 하얗게 빛나 보이며, 그늘 부분은 가라앉은 색으로 한다. 그 중간에 다양한 톤이 있다. 밑색이 비쳐 보이게끔 색을 겹칠하여 복잡한 질감을 그려낸다.

① 바탕색을 표현한다.

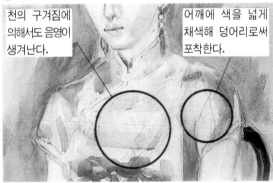

천의 구겨짐에 의해서도 음영이 생겨난다.

어깨에 색을 넓게 채색해 덩어리로써 포착한다.

위에 WHITE 를 겹칠함으로써 밑색은 약간 진한 자주로 한다. 빛이 닿는 곳은 종이의 여백을 살린다. 그늘은 청색을 띤 PINK 를 사용한다.

② 위에 WHITE를 겹칠한다.

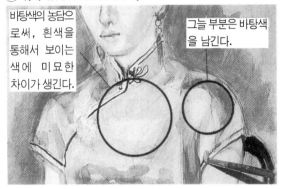

바탕색의 농담으로써, 흰색을 통해서 보이는 색에 미묘한 차이가 생긴다.

그늘 부분은 바탕색을 남긴다.

희미하게 PINK를 띤 WHITE를 밝은 부분에다 겹칠한다. 뭉개어 채색하지 말고 밑색을 비치게 하여 미묘한 광택다운 느낌을 낸다.

③ 투명색을 좀 더 겹칠하여 깊이를 준다.

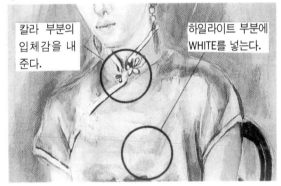

칼라 부분의 입체감을 내준다.

하일라이트 부분에 WHITE를 넣는다.

앞 단계에서 흰색을 겹쳤으므로 전체적으로 약간 어두워졌다. 투명색을 위에서 채색해 깊이를 낸다.

● 스커트를 그린다.

방향을 잡아 원근감을 낸다.

스커트 부분은 앞쪽으로 나오는 강한 형으로써, 이 작품의 원근감을 만들고 있다. 주름이나 광택에만 정신을 팔고, 그 안의 다리의 모양을 포착하려고만 하면 원근감을 주기 어려우므로 주의한다. 다리의 방향에 맞추어 터치하고, 옷단에 진한 색을 배치시킴으로써 앞쪽으로 나와 있는 느낌을 준다.

스커트 부분이 빛이 닿지 않으므로 전체적으로 차분한 색이다.

다리 모양을 파악해서 주름을 그린다.

옷단은 진한 색으로 표현한다.

3 마무리

처음에는 배경과 인물을 나누어 채색하였으므로 윤곽 부분이 단조로왔다. 물로 씻어서 인물과 배경을 섞이게 한다.

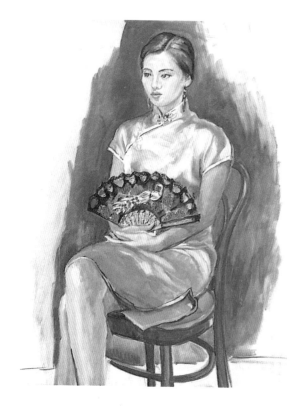

● **인물과 배경의 관계를 만든다**.

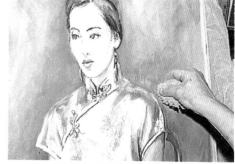

해면으로써 배경의 색을 떨어뜨린다.

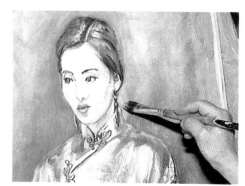

인물과의 관계로써 배경과의 명암을 조정한다.

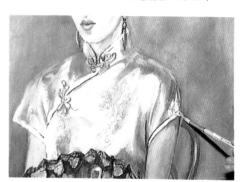

하일라이트를 강조해서 앞쪽으로 나오는 형을 만든다.

배경을 조정하여 자연스런 공간을 살린다.

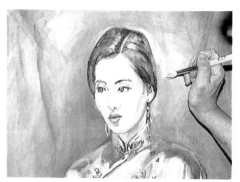

WHITE로써 배경을 밝게하여 두부와의 대비를 만든다.

106

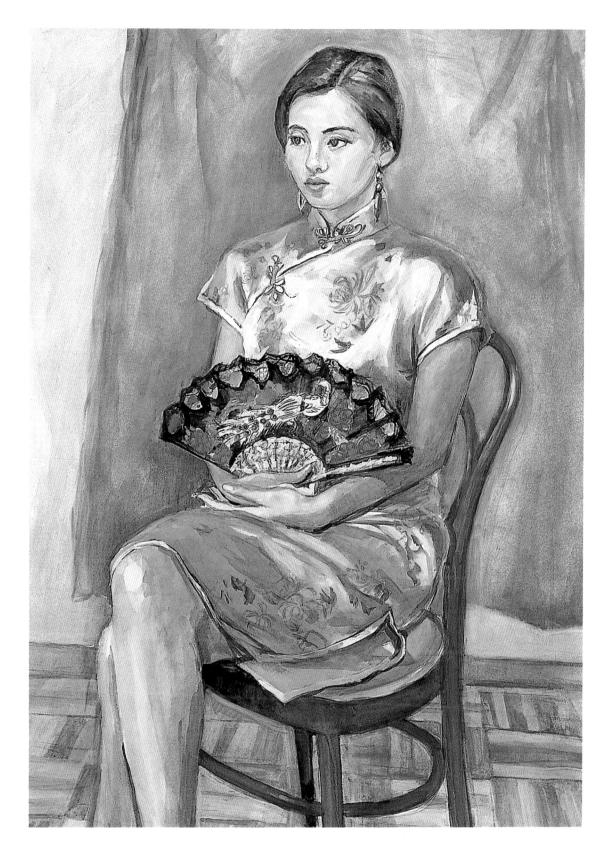

인물을 감싼 공간을 표현한다.

윤곽 부분을 중심으로 물로 씻어서 색을 떨어뜨리고 뒤로 빠지는 공간을 만들어 간다. 이 때 인물과의 관계를 생각, 자연스런 연결과 원근감을 표현한다. 인체는 나와 있는 부분이나 뒤로 돌아가 있는 부분 등 복잡한 형을 하고 있다. 각 부분에서 배경을 변화시켜 그리는 것이 중요하다. 인물과 배경과의 대비관계를 조정하여 앞쪽으로 나오는 부분과 안쪽으로 빠지는 공간을 표현하여 화면에 폭을 갖게 한다.

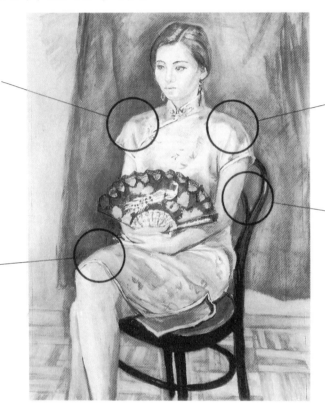

오른쪽 어깨는 배경의 톤과 엇비슷하다. 좌측 어깨와의 위치의 차이를 낸다.

어깨의 색이 강하고 배경이 옅은 색으로써 어깨가 앞으로 나와 보인다.

뒤로 빠지는 공간

대비관계를 강하게 하여 무릎을 앞으로 내민다.

부채를 그린다.

구도상에서 부채는 상하로 흐르는 인체의 형이 변하는 중요한 위치에 있다. 또 배색 상으로는 화려한 색을 검정으로 압축해주는 역할을 하고 있다. 부채는 이 작품의 중요한 점이므로 잘 그려야 한다.

부채 모양은 중심선을 그어 확인한다.

비스듬히 부채를 쥐고 있으므로 형태를 잡기 힘들다. 좌우를 대칭으로 그리면 부채의 좌측 안쪽이 앞으로 나와 보여 원근감을 내기 어려워진다. 부채의 중심에 보조선을 넣어 확인하면 그리기 쉽다.

원근감이 나지 않는 오려 붙인 형태로 되었다.

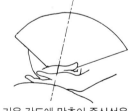

기운 각도에 맞추어 중심선을 그으면 형태를 잡기 쉽다.

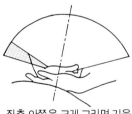

좌측 안쪽을 크게 그리면 기울기가 나타나지 않고 형태도 이상해진다.

손을 분명하게 그린다.

손은 부채를 들고 있는 부분이다. 손을 분명하게 그리지 않으면 부채가 공중에 뜬 것처럼 보이고 안정되지가 않는다.

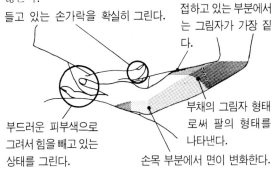

들고 있는 손가락을 확실히 그린다.

접하고 있는 부분에서는 그림자가 가장 짙다.

부드러운 피부색으로 그려서 힘을 빼고 있는 상태를 그린다.

부채의 그림자 형태로써 팔의 형태를 나타낸다.

손목 부분에서 면이 변화한다.

얼굴은 단숨에 마무리한다.

얼굴은 표현이 지나치면 색이 침체되어 인상이 무거워진다. 투명색을 엷게 겹칠하여 재빨리 마무리한다.

● 두부의 입체감을 조정한다.

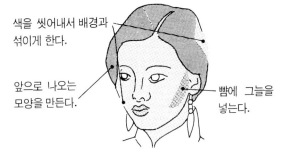

색을 씻어내서 배경과 섞이게 한다.

앞으로 나오는 모양을 만든다.

뺨에 그늘을 넣는다.

다리는 크고 강한 터치로 표현한다.

다리의 골격이나 근육이 불거지는 방법을 잘 관찰해서 그린다. 정강이 모양은 확실히 잡아둘 것. 무릎에서 복숭아 뼈에 걸쳐서는 굵은 붓으로 분명한 터치로써 강한 모양을 만든다.

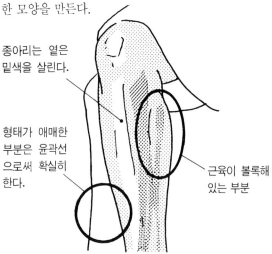

종아리는 옅은 밑색을 살린다.

형태가 애매한 부분은 윤곽선으로써 확실히 한다.

근육이 볼록해 있는 부분

어두운 부분에 투명색을 사용해서 수채화다움을 살린다.

이 작품은 화면이 큰 것으로써, 불투명색을 채색하여 저항감을 냈다. 그러나 전부가 불투명색이면 화면이 무거워지므로 어두운 부분에 투명색을 사용하여 조화로움을 취하고 있다.

① 밝은 색부터 채색한다.

밝은 색부터 채색하면 혼탁해지지 않는다. 어두운 색 다음에 밝은 색을 채색하면 어두운 색이 배어 혼탁해진다.

② 크게 나누어 그린다.

주위에 검은색을 나타내어 형태를 분명히 한다. 레이스가 비치고 있는 부분은 색을 남겨 둔다.

③ 표현에서 질감을 낸다.

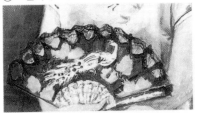

검은색에 깊이를 내준다. 레이스 부분의 색은 주위 색보다 조금씩 짙게 해서 비치고 있는 상태를 나타낸다.

인체의 볼륨을 인식한다.

습작할 때는 가령 조각이 공간에 우뚝 서 있듯이 평면 위에 공간이 있고 그와 같이 볼륨을 가진 물체, 즉 인체가 있다고 하는 인식을 갖는 게 우선이다. 여기서부터 출발한다고 말해도 좋다. 다음에는 머리, 목, 동체, 팔, 다리라는 각기 특징을 가진 볼륨있는 것이 관절에서 방향을 바꾸며, 머리 꼭대기에서부터 발끝까지 하나로 이어져 있는 것이다. 그리고 각 부분 하나 하나가 서로의 관계를 유지하고 있는 것으로 되도록 파악하지 않으면 안된다. 윤곽이며 세부에만 너무 사로잡히지 말고, 가령 머리는 달걀, 목은 통, 동체는 상자, 팔·다리는 원기둥, 각기가 관절에서 방향을 바꿔 가지고 있다고 대담하게 생각해 두면 훨씬 그리기 쉽게 생각된다.

몸의 방향이나 시선은 구도에 영향을 준다.

우선 자기가 이런 그림을 그리고 싶다는 발상이 있어서, 그때의 모델의 느낌이나 의상에 맞추어 몇 번이고 포즈를 취해 달라고 하게 된다. 그리고 스케치 4~5장에 색을 넣어 보고 포즈를 결정해 간다. 구도와 동시에, 그림의 완성까지 거의 결정해 버리는 것 같은 일로 특히 수채화는 유화와 달라서 나중에 포즈를 고쳐 그릴 수도 없다. 그러므로 여기서는 조금 시간이 걸리더라도 정성껏 해야 할 것이다. 모델을 부탁할 경우, 휴식 때 등 자연스럽게 취하고 있는 포즈에서 좋은 것을 발견하게 되는 수가 있다. 서 있는 포즈 등은 인물의 양쪽 공간이 너무 커서 수채화인 경우에는 처리하기가 힘들다. 앉은 포즈든 서 있는 포즈든 몸의 어떤부분까지를 화면에 넣을지가 매우 중요한 것이다. 요컨대, 사각(四角)의 화면에 아름다운 형태로 채워 넣어진데다 공간과의 분할도 알맞게, 안정감과 운동감이 느껴지는 것이 좋은 구도라 하겠다.

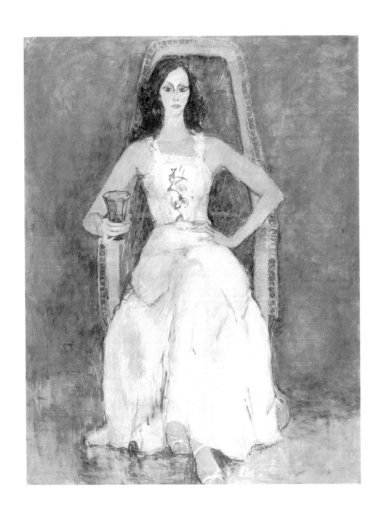

인물을 그리는
기초지식

인물화의 표현

투명수채화의 특징을 살린 표현

전체를 투명도 높은 색으로 그린데다 빛의 느낌을 잘 살리고 있다. 바로 앞의 인물은 불투명한 어두운 색으로 화면 안쪽과의 변화를 주어서 원근감을 살리고 있다. 효과를 별로 남기지 않는데다 색 자체의 아름다움이 살아나 있다. 그렇기 때문에 시원스런 폭이 느껴진다. 안쪽에 있는 인물의 시선과 앞쪽 인물의 머리 방향으로 하여 뒤를 향하고 있는 인물의 시선까지도 느낄 수 있게 하며 긴장감이 감돌게 한다.

역광을 받는 인물을 담채화로 포착한다.

보라, 적색계의 색깔 사용으로 그림자를 표현하고 있다. 빛이 닿고 있는 것은 어깨 부분, 여기서는 극히 얇은 색이 입혀졌으며 밝은 빛을 나타내는 전형적인 수채화 표현으로 되어 있다. 또 얼굴이나 가슴의 보랏빛 그림자 속에 얇은 적색을 가해서 인물의 따스한 맛이 있는 피부를 느끼게 한다. 전체적으로 간단하게 사용한 색이지만 발색의 아름다움, 색을 살린 입체 표현으로 되어 있다.

전체적으로 색을 넣고 파스텔로 색을 보강한다.

수채화물감으로 색을 넣어 주고 톤이나 형태는 파스텔로 색을 보강해 넣어 주었다. 밝은 부분은 담채화인대로 남겨 놓고 어두운 부분에만 표현하여 강조를 나타냈다. 약간 불투명한 색을 보강해 줌으로써 저항감을 주기도 한다.

종이에 바탕색을 살려서 명암을 표현한다.

엷은 색깔이 있는 종이를 사용하고 있다. 종이의 바탕색을 하프톤으로 사용, 이 색을 기준으로 해서 명암을 포착하고 있음을 잘 알 수 있다. 수채화는 엷게 채색하여서 종이색에서의 따스한 감을 보태어 주고 있다.

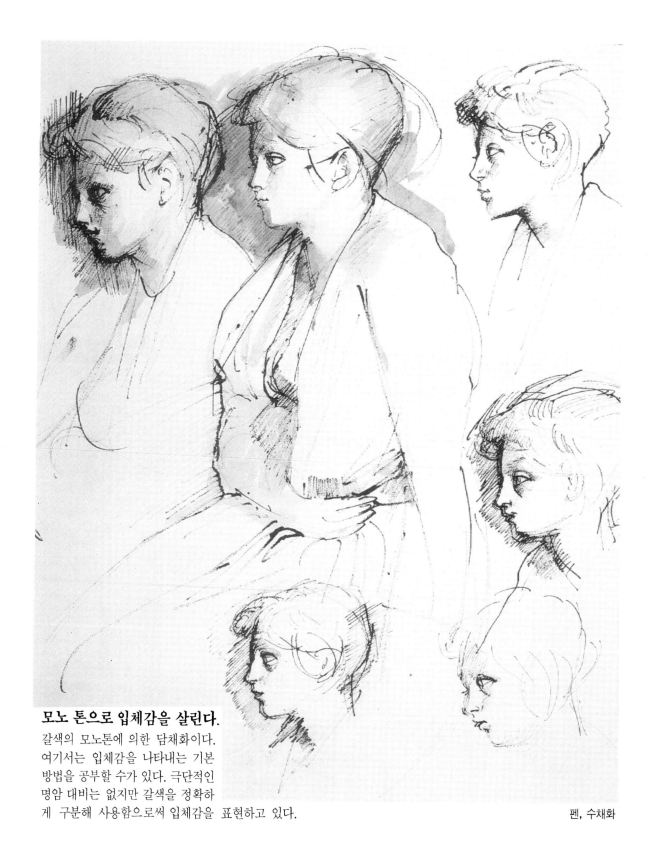

모노 톤으로 입체감을 살린다.

갈색의 모노톤에 의한 담채화이다.
여기서는 입체감을 나타내는 기본
방법을 공부할 수가 있다. 극단적인
명암 대비는 없지만 갈색을 정확하
게 구분해 사용함으로써 입체감을 표현하고 있다.

펜, 수채화

인물을 그리는 중요점 1 인체를 크게 포착한다.

대충의 조립을 포착한다.

인물은 자연스런 형태로 보일 것이 무엇보다 중요하다. 세부보다도 우선 몸 전체의 자연스런 관계를 대략 포착한다. 신체의 균형이 뒤틀려 있으면 세부를 그려 가더라도 부자연스러워져 버린다.

1. 단순화한 입체로써 포착한다.

인체는 매우 복잡한 모양을 합친 것이다. 그러나 각 부분을 단순한 덩어리로써 포착하면 이해하기 쉬워진다. 두부는 세로 길이의 긴 구체, 목은 원주, 몸체는 두 개의 원기둥의 합친 것이라고 할 수 있듯이 눈이나 코, 근육 등은 그 표면의 작은 凹凸이라고 생각된다.

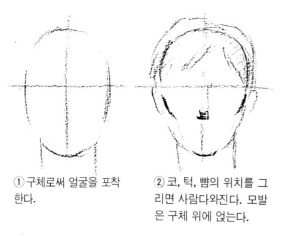

① 구체로써 얼굴을 포착한다.

② 코, 턱, 뺨의 위치를 그리면 사람다와진다. 모발은 구체 위에 얹는다.

2. 중앙선으로 확인한다.

양쪽 눈 사이를 지나는 몸을 좌우로 2등분하는 선을 그어 본다. 이 선을 〈중앙선〉이라고 한다. 몸을 비틀리게 하는 움직임 등도 이 선을 그리고 실제 인체와 비교해 보면 어디가 잘못되었는지 발견하기 쉽다.

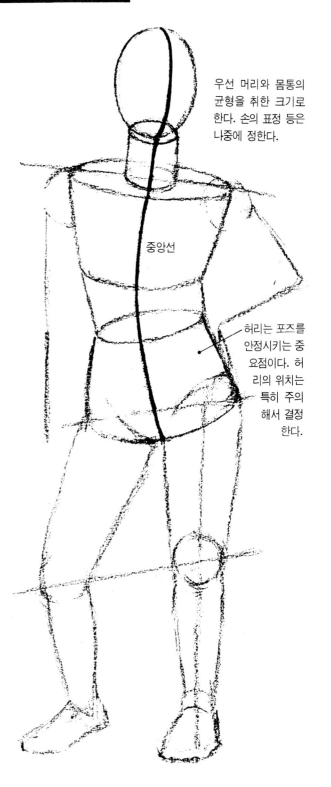

우선 머리와 몸통의 균형을 취한 크기로 한다. 손의 표정 등은 나중에 정한다.

중앙선

허리는 포즈를 안정시키는 중요점이다. 허리의 위치는 특히 주의해서 결정한다.

3. 면의 방향으로 입체를 포착한다.

덩어리로써 형태를 포착했다면 다음은 면의 방향을
생각한다. 우선 크게 정면과 측면으로 나누고 서서히
세밀한 면으로써 변화를 잡아 간다. 얼굴이나 몸 어느
부분에서 면의 방향이 바뀌고 있나에 주의하면 입체의
형을 그리기 쉬워진다.

입체를 크게 정면과
측면으로 나눈다.

정면

측면

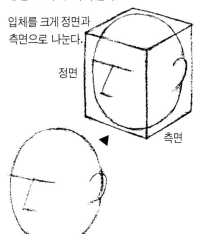

측면

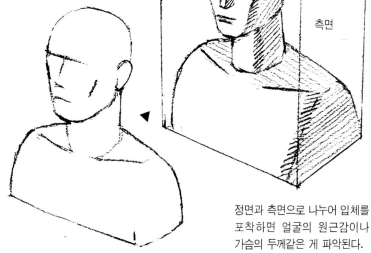

정면과 측면으로 나누어 입체를
포착하면 얼굴의 원근감이나
가슴의 두께같은 게 파악된다.

4. 그림자를 이용한 세밀한 표현으로써 실재
감을 낸다.

실재감있는 형태로 마무리해 나가기 위해서는 커다란
변화를 파악하는 것만으로는 불충분하다. 하나하나의
형을 추구해가는 것이 중요하다. 그림자가 생기는 것을
단서로 하면 형태를 정확히 파악할 수 있다. 그림자가
져 있는 부분에서는 형태가 변화하고 있다. 커다란 형태
의 변화에는 강한 그림자, 조그만 형태의 변화에는 약한
그림자가 생긴다.

그림자 중에서도
강한 형인 부분은 특히 어두워진다.

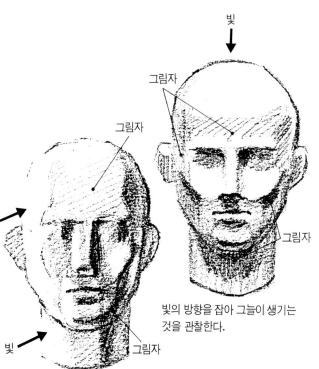

빛

그림자

그림자

그림자

빛

빛

그림자

빛의 방향을 잡아 그늘이 생기는
것을 관찰한다.

117

인물을 그리는 중요점 2 자연스런 표정을 포착한다.

인체의 자연스런 표정을 포착한다.

인체의 대강의 형을 그렸으면 얼굴, 가슴, 허리, 손, 발
등 각부의 표현으로 옮겨간다. 각 부분이 가진 표정을
잘 포착, 자연스런 형으로 마무리해 가는 것이 중요하
다. 표정이 풍부함을 찾아내어 매력있는 작품으로 완성
해 가자.

몸 각 부분의 표정을 나누어 그린다.

인체의 부분은 각기 다른 표정을 갖고 있다. 얼굴은
세세한 기복을 가진 표정이 풍부한 부분으로써, 가슴은
커다란 평면. 다리는 체중을 유지하고 있는 단단한 모양
등, 각 부분에 적합한 그림법이 중요하다. 또 남녀 차이
연령 차에 의한 표정의 차이도 여기서는 잘 구분해 그려
둔다.

옷 속의 체형을 관찰한다.

인물을 그릴 때 표면의 옷 주름에 취중하면 인체가
가진 존재감이 희박해지기 쉽다. 옷을 그릴 때에는
동시에 그 안에 있는 인체를 생각해내도록 한다.

우선 대충 누드를 엷게 그려 본다. 그 위에 옷을 입히듯
이 하면 조화로움이 있는 인물이 완성될 것이다.

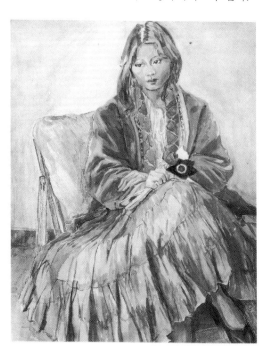

옷을 그리기 전에 체형을 대강 잡아 둔다.

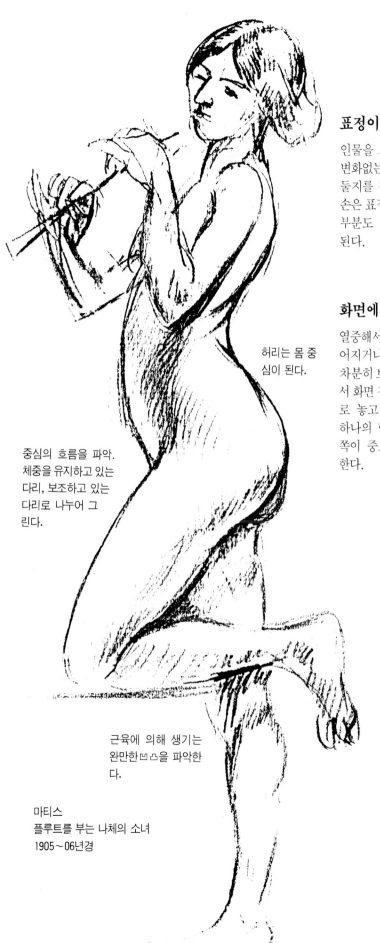

표정이 풍부한 부분을 살린다.

인물을 그릴 때 모든 것을 같은 비중으로 그리게 되면 변화없는 평범한 그림이 되어 버린다. 어디에 중요점을 둘지를 잘 생각해서 그 부분을 강조해 간다. 얼굴이나 손은 표정이 풍부하므로 중요점이 되기 쉽다. 그 이외의 부분도 새로운 표정을 찾아냄으로써 생생한 화면이 된다.

화면에서 떠나 형태를 확인한다.

열중해서 그리고 있으면 머리가 작아지거나 몸이 비뚤어지거나 하는데도 깨닫지를 못한다. 화면에서 떨어져 차분히 보노라면 그 잘못됨을 발견할 수 있다. 그려가면서 화면 전체를 살펴보는게 중요하다. 이때, 화면을 거꾸로 놓고 보면 형태의 왜곡됨이 발견되기 쉽다. 하나하나의 형의 정확함보다도 인체로서의 자연스런 흐름쪽이 중요하므로 특히 전체를 염두에 두고 그리도록 한다.

허리는 몸 중심이 된다.

중심의 흐름을 파악. 체중을 유지하고 있는 다리, 보조하고 있는 다리로 나누어 그린다.

근육에 의해 생기는 완만한 凹凸을 파악한다.

마티스
플루트를 부는 나체의 소녀
1905~06년경

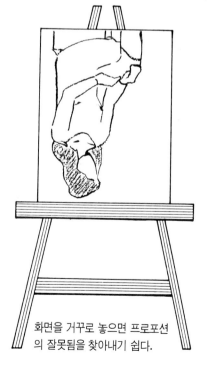

화면을 거꾸로 놓으면 프로포션의 잘못됨을 찾아내기 쉽다.

● 용지에 대한 공부

물펴기를 한 용지에 그리면 凹凸이 생기지 않는다.

종이는 물을 흡수하면 팽창하므로 그냥 그림을 그려 가게 되면 용지에 凹凸이 생긴다. 더욱이 凹부분에 그림물감이 괴어서 손보기에 크게 애를 먹게 될 수 있다. 본격적으로 제작할 때는 미리 물펴기를 해 두면 물을 듬뿍 사용하더라도 凹凸이 생기지 않아 기분 좋게 그릴 수 있다.

● 물펴기 하는 방법

종이 표면을 살짝 쓸듯이 하여 손상되지 않게 할 것

주변부를 향해 주름을 편다.

1. 내수성인 판을 준비한다. 수채화 종이는 판의 크기보다 약간은 작은 것으로 준비한다.

2. 종이 뒤, 다음에는 겉에 물을 듬뿍 먹인다. 붓이나 스폰지로 종이가 일어나지 않게 조심하여 골고루 물을 펴 바른다.

3. 충분하게 물이 배어들면 물펴기 테이프로 네 변을 고정한다. 판을 수평으로 놓아서 건조시킨다.

● 색을 혼탁하지 않게 하기 위한 공부

수채화는 색이 혼탁해져 버리게 되면 화면을 씻고 다시 고쳐 그릴 수 밖에 없다. 색이 혼탁해지지 않게 주의해서 붓을 사용한다.

더럽혀진 파레트는 즉시 씻어 사용한다.

파레트는 색을 만들어 가기 위한 중요한 것이다. 혼색할 공간이 없어져서 앞서 사용한 색이 섞여 버리게 되면 새로 짜 넣은 색깔도 더러워져 버린다. 헝겊으로 닦아내거나 물로 씻어내거나 하여 언제나 깨끗이 두도록 한다.

물을 자주 교체한다.

언제까지나 지저분한 물을 사용하고 있노라면 그림이 혼탁해지는 원인이 된다. 깨끗한 물을 사용해서 기분 좋게 그리도록 한다. 붓닦을 통도 큰 것을 준비해서 붓을 깨끗이 씻어 사용한다.

밑색이 마른 다음 겹칠한다.

아직 밑에 칠해진 색깔이 채 마르기도 전에 위에 색을 겹쳐 사용하게 되면 색이 뒤섞여 혼탁해진다. 완전히 마르고 난 다음에 그리는 것이 중요하다. 위에 겹쳐 칠할 색의 물기도 적게 한다.

●그림물감의 특징

- ● 투명도 높은 색일수록 명암의 대조폭이 넓다.

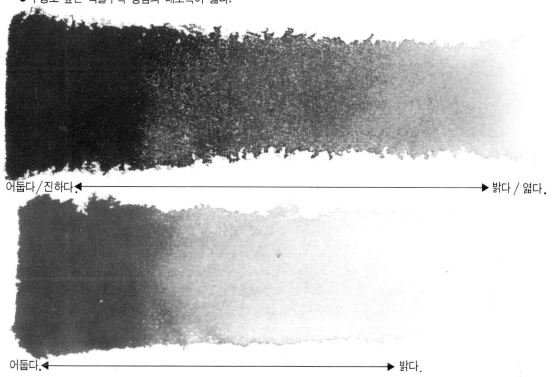

어둡다/진하다 ◄―――――――――――――――――――► 밝다 / 엷다.

어둡다. ◄―――――――――――――――――――► 밝다.

●수정하는 방법

투명수채화는 위에서 색을 입혀 수정할 수가 없으므로 채색한 색을 천천히 물로 씻어낸다. 흰 바탕으로 되살릴 수는 없겠지만 어느 정도까지는 색을 제거할 수가 있다.

스폰지로 수정한다.

수정하고 싶은 부분에 물을 먹인 스폰지를 대고 물감을 녹여낸다. 녹아나온 물감을 흡수하듯 스폰지로 눌러 간다. 물의 양이 많게 되면 지워내고 싶지 않은 부분에까지 물이 번지게 된다. 한번에 수정하려 하지 말고 물을 꼭 짜서 조금씩 조그만 장소에서부터 그림 물감을 제거해 간다.

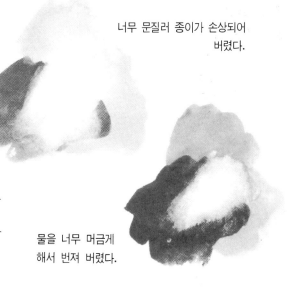

너무 문질러 종이가 손상되어 버렸다.

물을 너무 머금게 해서 번져 버렸다.

인물화에서는 화면에 전신을 넣느냐, 가슴까지로 하느냐로써 인상이 단번에 달라진다. 여기서는 효과적인 트리밍(화면에 수용하는 법)에 대해 생각해 본다.

핵심적인 형태는 반드시 넣는다.

머리 윗부분이나 팔 중간이 화면에서 잘려 부자연스런 느낌을 받게 되는 수가 있다. 풍부한 표정을 갖는데다 그림의 중심이 되는 부분은 반드시 화면에 담도록 한다. 화면에서 잘라낼 경우에는 전체를 느낄 수 있게 하는 절단법을 연구하는 게 중요하다.

서 있는 포즈에서는 발끝까지 화면에 담는다.

발끝은 몸 전체를 지탱하고 있는 부분이다. 서 있는 포즈의 경우 발이 화면에서 잘리게 되면 굳건히 서 있는 느낌이 들지 않게 된다. 화면에 발끝까지를 제대로 담든가, 다리에서 좀더 위쪽을 자르든가 하는 것이 실패없는 그림이 된다.

발은 체중을 지탱하고 있는 중요한 부분이다. 어중간하게 잘리워지지 않도록 한다.

앉아 있는 포즈는 허리 위치가 중요하다.

앉아 있는 포즈는 방향이 다른 상반신과 하반신이 허리로 연결되어 있는 형태다. 허리 부분이 앉아 있는 포즈에서는 가장 핵심적인 곳이다. 허리 위치를 분명히 해두지 않으면 힘 없는 부자연스런 인체로 되어 버린다. 허리 위치를 정하고나서 화면을 구성해 가도록 한다.

무릎, 허리, 가슴을 기준으로 수용하는 방법을 생각한다.

인물을 어중간하게 화면에 담게 되면 힘이 없는 산만한 그림이 된다. 인물 어디를 중심으로 그릴지 목적을 분명히 하여 구도를 정한다. 무릎, 허리, 가슴을 크게 기준으로 잡아서 인물의 어디까지를 화면에 담으면 좋을 것인지 연구한다.

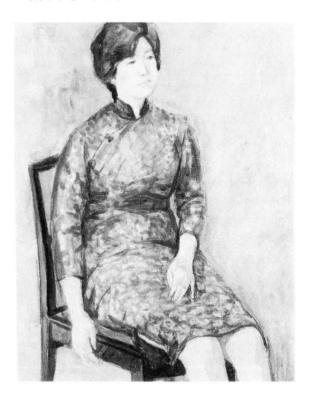

중심을 어긋나게 한다.

화면 중심에 인물을 담게 되면 움직임이 없는 단조로운 인상을 주게 된다. 또 인물 양쪽 옆의 공간처리가 어렵게 된다. 중심을 피해 인물을 좌측이나 우측으로 조금 비켜서 배치시키면 운동감도 살아나며 배경도 잘 표현할 수 있게 된다.

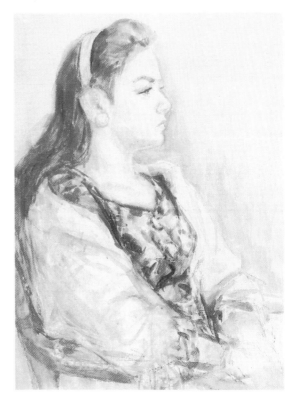

여백 잡는 방법을 연구한다.

가로 위치에서 인물을 그릴 때는 여백의 스페이스가 중요하다. 이곳을 어떻게 살리는가가 구도상의 포인트다. 인물 앞뒤의 여백을 어떻게 잡는가에 따라 그림에서 느껴지는 방향성이 다르다.

앞의 여백을 크게 한다.

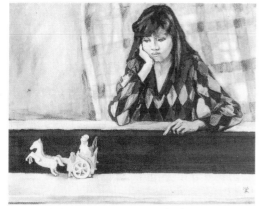

인물을 기점으로 하여 앞에 펼쳐져 있는 공간 때문에 앞쪽으로의 운동감이 타나나고 있다.

뒤의 여백을 크게 한다.

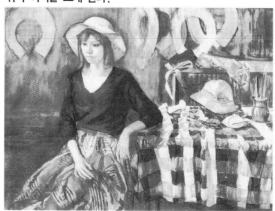

인물을 기점으로 하여 안쪽으로의 운동감이 살아나 있다. 안쪽으로의 폭이 강조되고 있다.

포즈에 의해 화면의 형태가 변한다.

화면의 사이즈는 F(인물형)·P(풍경형)·M(바다경치형) 순서로 폭이 좁고 길쭉해진다. 서 있는 포즈, 앉은 포즈, 옆으로 누운 포즈 등 포즈에 의해서 화면의 형태를 바꾸어 가는 것도 재미있다.

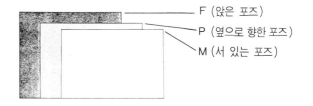

F (앉은 포즈)
P (옆으로 향한 포즈)
M (서 있는 포즈)

판권본사소유

W 도서출판 우림 값 8,000원

1993년 1 월 15일 초판인쇄
1995년 2 월 10일 2 쇄발행

저자 ● 미술도서편찬연구회
발행인 ● 손 진 하
인쇄소 ● 삼덕정판사
발행처 ● W 도서출판 우림

등록번호 ● 8 - 20
등록날짜 ● 1976 . 4 . 15
주소 ● 서울시 성북구 종암2동 3-718
136 - 092
TEL ● 941-5551~3
FAX ● 912-6007

ISBN 89 - 7363 - 060 - 1

圖 書 目 錄 案 內

미 술 도 서

미 술 실 기
1. 입시대석고연필데생 8,000
2. 소묘중의 연필소묘 13,000
3. 입 시 구 성 9,000
4. HOW입시구성 12,000
5. 조 소 기 법 9,500
6. 델생 정밀묘사 9,500
7. 정 밀 묘 사 8,000
8. 석고연필소묘 7,000
9. 델생 인체데생 7,500
10. 델생 인체묘사 6,000
11. 델생 동물묘사 6,000
12. 정물 수채화의 이해 17,000
13.
미 대 입 문 1 5,000
미 대 입 문 2 5,500

디 자 인 시 리 즈
1. 디 자 인 자 료 4,500
2. 입시구성 작품과 밑그림 4,500
3. 입체·편화 사전 4,000
4. 만화 기법 강좌 3,800
5. 컷 도 안 ① 4,000
6. 약화 5,000컷① 4,000
7. 얼굴 컷 일러스트 4,000
8. 편화·편화·편화 7,000
9. 편화·and·편화 7,000
10. 인물 일러스트 4,500
11. 동물 일러스트 4,500
12. 컷 일러스트 4,000
13. 약화 5,000컷② 4,000
14. 도안 5,000컷① 4,000
15. 도안 5,000컷② 4,000
16. 컷 도 안 ② 4,000
17. 편화 디자인① 4,000
18. 편화 디자인② 3,800
19. 스쿨 컷 도 안 4,000
20. 문자 디자인 I 4,000
21. 만화 자료 사전 4,500
22. 만화 테크닉 4,000
23. 약화 5,000컷③ 4,000
24. 컷 도 안 ③ 4,000
25. 문자디자인 II 4,000
26. 숫 자 디 자 인 4,000
27. 편화 and 이미지 9,500
28. 스 케 치 ① 4,000
29. 스 케 치 ② 4,000
30. 레 터 링 ① 4,000
31. 인 물 도 안 4,000
32. 식 물 도 안 4,000
33. 장 식 도 안 4,000
34. 한 국 화 컷 4,000
35. 레 터 링 ② 4,500
36. 레 터 링 ③ 4,000
37. 만 화 1 4,000
38. 만 화 2 4,000
39. 포 스 터 4,000
40. 산 업 도 안 4,000
41. 인 물 컷 4,000
42. 동 물 컷 4,000
43. 어 린 이 컷 4,000
44. 도 안 4,000
45. 약 화 4,000
46. 꽃 도 안 4,000
47.

만 화 기 법
1. 만화 스토리 작법 5,000
2. 만 화 기 법 6,500
3. 만화 영화 기법 I 5,500
4. 만화 영화 기법 II 5,500
5.

석 고 소 묘
1. 탑클래스 데생 6,000
2. 고득점 데생 6,000

미 술 기 법
1. 초 상 화 기 법 5,000
2. 기 초 디 자 인 7,500
3. 펜 화 기 법 5,500
4.
5. 유 화 기 법 I 5,500
6. 유 화 기 법 II 5,500
7. 수 채 화 기 법 5,500
8. 수채화 기법(정·인) 5,500
9. 수채화 테크닉 (기초) 7,500
10. 수채화 테크닉 (풍경) 7,500
11. 수채화 테크닉 (인물) 7,500
12. 유 화 기 법 III 6,000
13. 스 케 치 기 법 6,000
14. 얼 굴 과 손 6,000
15.

도 안 시 리 즈
1. 스쿨 컷 사 전 3,000
2. 도 안 사 전 ① 3,000
3. 도 안 사 전 ② 3,000
4. 약 화 도 안 사 전 3,000
5. 미술대입시용 약화 사전 3,000
6. 컷 도 안 사 전 ① 3,000
7. 컷 도 안 사 전 ② 3,000
8. 컷 도 안 사 전 ③ 3,000
9. 스 포 츠 컷 사 전 3,000
10. 인 물 컷 사 전 3,000
11. 동 물 컷 사 전 3,000
12. 만 화 사 전 3,000
13. 약 화 컷 사 전 ① 3,000
14. 약 화 컷 사 전 ② 3,000
15. 미술대입시용 편화 사전 3,500

서 예 도 서

기초필법강좌
한 글 서 예 4,500
1. 구성궁예천명 6,000
2. 안 근 례 비 6,000
3. 난 정 서 6,000
4. 집 자 성 교 서 6,000

확 대 법 서
1. 구성궁예천명① 4,000
2. 구성궁예천명② 4,000
3. 구성궁예천명③ 4,000
4. 안 근 례 비 ① 4,000
5. 안 근 례 비 ② 4,000
6. 안 근 례 비 ③ 4,000
7. 난 정 서 4,000
8. 집 자 성 교 서 ① 4,000
9. 집 자 성 교 서 ② 4,000

한 예 10 종
1. 한 사 신 비 5,500
2. 한 예 기 비 4,000
3. 한 을 영 비 4,000
4. 한 화 산 비 4,500
5. 한 조 전 비 5,500
6. 한 장 천 비 4,500
7. 한 석 문 송 4,500
8. 한 서 협 송 4,500
9. 한 누 수 비 5,500
10. 한 한 인 명

소 묘
1. 입시소묘(아그립파) 4,500
2. 입시소묘(줄리앙) 4,500
3. 입시소묘(비너스) 4,500
4. 입시소묘(아리아스) 4,500
5.
6. 입시소묘(아폴로) 4,500

저작 도서출판 오람

서울특별시 성북구 종암2동 3-718
TEL:941-5551~3 FAX:912-6007

"현명한 독자는 좋은 책을 선택합니다."